LES CORRESPONDANTS DE PEIRESC

XII

PIERRE-ANTOINE DE RASCAS

SIEUR DE BAGARRIS

LETTRES INÉDITES

Écrites d'Aix et de Paris à Peiresc

(1598-1610)

PUBLIÉES

AVEC AVERTISSEMENT, NOTES ET APPENDICES

PAR

PHILIPPE TAMIZEY DE LARROQUE

AIX-EN-PROVENCE
Imprimerie ILLY & J. BRUN
Rue Manuel, 20
1887

A Monsieur Léopold Delisle
Souvenir bien reconnaissant et bien affectueux
Ph. Tamizey de Larroque

LES CORRESPONDANTS DE PEIRESC

EXTRAIT, A CENT-VINGT-CINQ EXEMPLAIRES,

des *MÉMOIRES* de l'Académie d'Aix.

LES CORRESPONDANTS DE PEIRESC

XII

PIERRE-ANTOINE DE RASCAS

SIEUR DE BAGARRIS

LETTRES INÉDITES

Écrites d'Aix et de Paris à Peiresc

(1598-1610)

PUBLIÉES

AVEC AVERTISSEMENT, NOTES ET APPENDICES

PAR

Philippe TAMIZEY DE LARROQUE

AIX-EN-PROVENCE
Imprimerie ILLY & J. BRUN
Rue Manuel, 20
1887

LETTRES INÉDITES

DE

P.-A. DE RASCAS DE BAGARRIS

A PEIRESC

AVERTISSEMENT.

Pendant que j'étais, en 1880, l'hôte heureux de la Méjanes, je trouvai, dans un volume de cette magnifique bibliothèque (recueil de pièces inscrit sous le n° 849), une note manuscrite anonyme que je vais reproduire et qui contient un questionnaire auquel je répondrai de mon mieux :

« MÉMOIRE A CONSULTER.

« Pierre-Antoine de Rascas de Bagarris, avocat au Parlement d'Aix, fameux antiquaire, était encore à Aix, en 1597. Il était, dès la fin de 1602, auprès de Henri IV et garde de son cabinet. Il conserva

cette place jusqu'à la mort de ce prince et fut ensuite garde du cabinet de Louis XIII au moins jusqu'en 1611, année de l'impression de son livre *de la nécessité de l'usage des médailles dans les monnoyes*. Il paraît qu'ensuite il retourna à Aix, y emporta son riche cabinet et y mourut.

« Après sa mort, les plus précieux débris de son cabinet, ainsi que celuy de M. de Peyresc, passèrent à Toussaint Lauthier, apothicaire d'Aix, d'où ils sont passé, au moins en grande partie, dans le cabinet du roi.

« On désirerait savoir :

« 1° Le tems de la naissance de Bagarris ;

« 2° Les parens ;

« 3° Pourquoi il est omis dans toutes les généalogies de la maison de Rascas de Bagarris par tous les généalogistes de Provence, Robert, Maynier, Artefeuil, etc. [1], quoique ses noms et ses armes, au frontispice de son livre, ne permettent pas de douter qu'il ne fût de cette famille ;

« 4° La date précise du tems où il devint garde du cabinet du roi et de celui où il se retira à Aix, ainsi que de sa mort ;

[1] La date de publication du dernier des ouvrages cités (*Histoire héroïque et universelle de la noblesse de Provence*, 1757-1759), montre que le présent mémoire a été rédigé dans la seconde moitié du XVIII^e siècle. On sait que l'*État de la Provence*, par D. Robert est de 1693, et que l'*Histoire de la principale noblesse de Provence*, par H. de Maynier est de 1719.

« 5° Quelques particularités, s'il y en a, sur sa personne et sur son cabinet ;

« 6° Si le livre *de la nécessité de l'usage*, etc., se trouve à Aix, si on pourrait se l'y procurer et si c'est un ouvrage achevé, car on n'en a jamais vu qu'un fragment qui ne contient que le frontispice, un feuillet de préliminaires et les vingt-six premières pages, qui, elles-mêmes, ne sont qu'un préliminaire. On ne le trouve nulle part, à Paris, et les gens qui connaissent le mieux les livres ne connaissent point celui-ci ;

« 7° Une petite notice de Toussaint Lauthier et surtout comment il obtint les débris de Bagarris et de Peyresc et comment ils passèrent ensuite dans le cabinet du roy ;

« 8° Est-ce Lauthier qu'on accuse d'avoir retenu contre toute justice et livré aux vers une partie des manuscrits numismatiques de Peyresc ? »

Les huit questions posées par l'auteur du mémoire seront traitées dans autant de paragraphes distincts et numérotés.

I.

Naissance de Bagarris.

Un document officiel nous apprend que le futur archéologue fut baptisé le 3 février 1562, en l'église Saint-Sauveur, à Aix, et qu'il reçut le prénom d'Antoine, porté par son parrain et oncle Antoine de

Rascas, archidiacre d'Aix [1], prénom auquel on ajouta plus tard celui de Pierre. On voit combien se trompait Éméric-David quand il écrivait (article *Rascas* de la *Biographie universelle*) : « Cet habile antiquaire naquit à Aix-en-Provence *vers l'an 1567* [2]. » La véritable date avait, du reste, été donnée dans un ouvrage

(1) Extrait du registre des baptêmes de l'église de Saint-Sauveur : « *Antonius filius nobilis Guilhermi Racassi* (sic) *et honeste domicella Susanne Ysnarde conjugum fuit baptisatus anno et die quibus supra* (8 février 1562). *Patrinus egregius vir Antonius Rascassi archidiaconus aquensis, matrina domicella Margarita Ysnarde II.* » Je dois la communication de ce document à M. le marquis de Boisgelin, dont j'ai déjà eu l'occasion de vanter publiquement le parfait savoir et la parfaite obligeance. *(Lettres inédites de quelques oratoriens*, 1883, p. 3 ; *Balthazar de Vias*, 1883, p. 43 ; *le Cardinal Bichi*, 1885, p. 8). En offrant mes plus reconnaissantes actions de grâces à M. de Boisgelin, je ne dois pas oublier de remercier aussi divers confrères qui m'ont aimablement donné leur assistance, soit pour des vérifications, soit pour des renseignements : M. Léon de Berluc-Perussis, M. Anatole Chabouillet, conservateur, sous-directeur du cabinet des médailles, à la Bibliothèque nationale ; M. Emile Du Boys, l'excellent chercheur qui vient de découvrir une nouvelle lettre de Jacques Amyot, mon cousin le R. P. C. Sommervogel, la bibliographie faite homme ; M. Vidal, sous-bibliothécaire de la Méjanes, qui connaît si bien les *détours* du *Sérail*, mais qui, loin d'être jaloux des trésors qu'il garde, les met si complaisamment à la disposition des travailleurs.

(2) L'article d'E. David provient en grande partie des notices de François Bouche sur les Provençaux célèbres, jointes à son *Essai sur l'Histoire de Provence* (1785, in-4°). David constate avec chagrin que Rascas « n'a obtenu de mention d'aucun des biographes les plus connus, » quoiqu'il ait « rendu de vrais services à la science des antiquités. » David n'a pas été mieux traité par les biographes et son ombre pourrait se plaindre de l'ingratitude de la *Biographie universelle*, qui n'a pas daigné se souvenir d'un collaborateur aussi actif et aussi distingué (seconde édition, publiée sous le second empire). Il est moins étonnant que la *Nouvelle biographie générale*, le *Dictionnaire historique de la France*, etc., aient oublié un membre de l'Institut que recommandaient pourtant à la fois ses travaux sur les arts et sur la littérature. Puisque nous en sommes aux omissions des recueils biographiques, constatons que dans le *Dictionnaire* d'Achard, on trouve au nom *Bagarris*, un renvoi au nom *Rascas*, et que ce dernier nom est passé sous silence.

où presque tout a été dit — et très exactement dit. — sur le passé de la ville natale de Bagarris : je veux parler des *Rues d'Aix*, par Roux-Alphéran [1].

II.

Parents de Bagarris.

Antoine était le second fils de Guillaume Rascas, écuyer, seigneur de Bagarris [2] et de Châteauredon, qui fut premier consul d'Aix et procureur du pays de Provence en 1592, mort avant le 29 avril 1613, et de Suzanne Isnard, fille de Pierre Isnard, écuyer, habitant de la ville de Salon. Le mariage de Guillaume et de Suzanne avait été célébré le 16 décembre 1544. Guillaume était fils de François Rascas, seigneur du Muy, Bagarris, Châteauredon, co-seigneur du Cannet, du Luc, etc., conseiller au Parlement de Provence, mort vers 1572, et d'Anne Rascas, qu'on croit fille de Monet, seigneur de Bagarris et du Muy,

[1] Tome Ier, p. 493 : « De cette famille était Pierre-Antoine de Rascas de Bagarris, l'un des plus savants antiquaires de son temps, né en cette ville le 8 février 1562. » Il est douteux que Pierre ait été baptisé le jour même de sa naissance, et il est probable qu'il était venu au monde la veille ou l'avant-veille. C'est par inadvertance que (note de la page 274) le consciencieux érudit change *Pierre* en *Jean* : « Ce serait donc là (rue de la Grande-Horloge) que serait né *Jean*-Antoine de Bagarris, le savant numismate. »

[2] La terre de Bagarris était située dans l'ancien diocèse de Senez (Basses-Alpes).

et de Marguerite de Castellane [1]. Ce François, grand-père de notre Antoine, fut établi par le comte de Sommerive, gouverneur d'Aix en 1562, comme le rappelle P.-J. de Haitze (*Histoire de la ville d'Aix*, tome II, p. 349 ; publication de la *Revue sextienne*).

[1] Notes communiquées par M. le marquis de Boisgelin. Je compléterai les indications du savant généalogiste en signalant quelques documents relatifs à la famille Rascas conservés dans la bibliothèque d'Inguimbert à Carpentras. (Additions aux manuscrits de Peiresc, registre X). Au folio 424 on trouve le testament (de l'an 1517) de Monet de Rascas : *Testamentum nobilis viri Monsti Rascasii, domini castri de Bagarris, Senecensis diocesis*, fait à Aix, *in viridario claustri venerabilis conventus fratrum minorum*, par le notaire Imbert Borrilli. Au folio 432 je relève ce billet adressé à Peiresc par un Rascas (probablement son collègue au Parlement, Jean de Rascas, oncle de Bagarris), billet qui prouve que l'expression quelque peu dubitative de M. de Boisgelin (*qu'on croit fille* de Monet) doit être remplacée par une expression très affirmative (comme celle-ci : *qui était certainement fille de Monet*) : « Monsieur, pour response à vostre billet, je vous advertis que feu ma mère que Dieu ale s'appeloit demoiselle Anne de Rascas, dame de Bagarris. Son père s'appeloit Monet de Rascas, sieur de Bagarris. Feu mon père s'appeloit François de Rascas, sieur du Muy et de Bagarris, et mon grand père Guillaume de Rascas, sieur du Muy, juge des premières appellations et son père s'appeloit Païan de Rascas. » Peiresc répond ainsi (folio 433, billet autographe) : « Monsieur, vous nous obligez infiniment, mais j'oubliay de vous demander en quelle année deceda feu M. vostre ayeul Guillaume de Rascas, juge des premières appellations, pour sçavoir durant combien d'années il peult avoir jouy de l'usufruict des biens de feue dame Anne, sa belle-fille, et par conséquent de la franchise des tailles sur les dictz biens. Je vous supplie d'excuser, Monsieur, vostre trez humble et trez obligé serviteur. PEIRESC. » En marge de ce même billet, le correspondant de Peiresc écrit sans façon deux lignes où il déclare que l'on ne peut rien assurer, mais que Guillaume de Rascas mourut probablement en 1540 ou 1541.

III.

Du silence des généalogistes sur Bagarris.

É. David propose cette explication inadmissible : « Les auteurs des nobiliaires qui ont publié l'arbre généalogique de sa famille l'ont également oublié par la raison, sans doute, qu'il n'a figuré que dans le monde savant. » C'eût été, au contraire, une raison de plus pour ne pas l'oublier, car quelle noblesse l'emporte sur celle de la science? J'aime mieux croire qu'un généalogiste ayant négligé de s'occuper d'Antoine Bagarris, tous les autres généalogistes ont imité le silence de leur confrère par le même motif qui faisait sauter l'un après l'autre tous les moutons de Panurge. M. le marquis de Boisgelin est du même avis que moi et voici ce qu'il m'a fait l'honneur de m'écrire à ce sujet : « S'il est quelquefois difficile d'expliquer pourquoi un acte s'est produit, il est bien plus difficile de trouver pourquoi on s'en est abstenu. Robert ne donne souvent que les descendances directes ; Artefeuil l'a simplement copié (comme, de nos jours, Saint-Allais a copié Artefeuil) et Maynier, dans sa notice, est, comme d'habitude, aussi diffus qu'insignifiant. En fait de généalogie surtout la plupart des auteurs copient presque forcément ce qu'ont écrit leurs prédécesseurs. »

IV.

Bagarris garde du cabinet du Roi. — Sa retraite à Aix et sa mort.

On a souvent prétendu que ce fut seulement en 1608 que Bagarris devint garde du cabinet des médailles du roi Henri IV. C'est là une erreur évidente, car, d'après une observation d'Éméric-David, Antoine de Rascas, dès le commencement de l'année 1603, recevait de Joseph Scaliger le titre de *Maître des cabinets des antiques du Roy* [1]. D'autre part, nous verrons dans un document imprimé en appendice (n° 2) que, dès le 2 mars 1602, Bagarris avait été chargé par Henri IV de *dresser un cabinet à Sa Majesté*, et il est probable que l'*organisateur* ne tarda pas à devenir le *conservateur*. Si donc l'on ne peut indiquer, comme le voudrait le questionneur anonyme, la *date précise* de la nomination de Bagarris, on est, du moins, autorisé à la mettre en 1602 [2].

Quant à la date de la retraite à Aix de notre archéologue, elle aurait suivi d'assez près la mort de son

[1] *Lettre à Pierre-Antoine de Rascas, sieur de Bagarris*, à la fin du volume posthume ; *Opuscula varia ante hac non edita* (Francfort, 1612, p. 192). La lettre est datée « de Leyden en Hollande, ce XII janvier 1603. » On a quelques pages de Bagarris à Scaliger dans le rarissime recueil — que j'espère réimprimer, un jour — Des *Epistres françoises des personnages illustres et doctes à Joseph Juste de la Scala mises en lumière*, par Jacques de Reves (Harderwyck, 1624, petit in-8°).

[2] Les notes de M. le marquis de Boisgelin reportent cette nomination aux environs de 1601.

grand protecteur Henri IV, s'il faut en croire la plupart des biographes. Éméric-David a même cru pouvoir dire : « Il abandonna Paris et sa place en la même année 1611 et alla reprendre à Aix la profession d'avocat. » Je doute fort que Bagarris ait abandonné sa place, une pièce que l'on va lire un peu plus loin établissant qu'il garda jusqu'à sa mort la *charge et estat du gouvernement du cabinet du roy* ; je doute non moins fort que l'ancien avocat ait reparu à la barre du Parlement d'Aix après une aussi longue absence et quand les armes de l'athlète avaient eu si bien le temps de se rouiller, rien ne venant à l'appui d'une conjecture aussi peu vraisemblable. Le retour définitif de Bagarris à Aix est postérieur à l'année 1611, comme le prouve ce passage du *Dictionnaire des amateurs français du XVII^{me} siècle* (Paris, 1884, in-8°, article *Rascas de Bagarris*, p. 265) : « Peiresc visita son cabinet pendant qu'il était encore à Paris, *en 1612.* » Il n'est pas permis de contester cette assertion de M. Edmond Bonnaffé, car il l'emprunte à Peiresc lui-même, dont il a si heureusement utilisé les notes de voyages, précieux manuscrit en deux volumes conservé à La Haye et sur lequel M. Léopold Delisle avait le premier appelé l'attention des érudits.

La date de la mort de Bagarris, presque exactement indiquée par son concitoyen Éméric-David, qui ne se trompe que d'un jour [1], est ainsi donnée dans

[1] « Il mourut le 13 avril 1620, étant primicier de l'université d'Aix. »

une belle lettre inédite que je suis tout heureux de publier et qui est adressée d'Aix, le 20 avril 1610, par Pierre d'Olivier ou d'Olivari, conseiller au Parlement de Provence [1], à son ami Peiresc, alors à Paris : « Je m'asseure qu'avès sceu le deceds de feu M. de Bagarris, ou du Bourguet, neveu de M. nostre doyen [2], qui deceda mardy dernier, 14^{me} de ce mois, avec beaucoup de regret de ceux qui le connaissoient. L'on a opinion que son mariage, qu'il avoit fait et entrepris sur son aage ja avancé, lui a raccourci ces jours. Il seroit bien raisonable que la charge et estat qu'il avoit du gouvernement du cabinet du Roy feust entre les mains de personne qui s'entende et ait la connoissance de tout ce qui faut pour le faire et gouverner, telle que vous avés et désire que si vos plus sérieux affaires et occupations vous peuvent permettre d'en avoir le soin et conduite et que vous vous en

Boux-Alphéran (passage déjà cité) a fourni la bonne date (Mardi-Saint, 14 avril). Une note de M. de Boisgelin m'apprend que Bagarris fut enseveli, le 15, à l'Observance.

(1) Je renverrai, pour ce magistrat et pour sa famille, au tome 1^{er} (sous presse), des *Lettres de Peiresc aux frères Dupuy*, où l'on trouvera bon nombre de renseignements, soit dans le texte, soit dans les notes, lesquelles notes ont été enrichies de communications de M. Paul de Foucher, possesseur des vieux papiers de famille des d'Olivari, aïeux de M^{me} de Foucher.

(2) Ce doyen était Jean de Rascas, né à Aix le 28 avril 1543, docteur ès-droits, d'abord archidiacre de Saint-Sauveur, en 1567, par résignation de son frère Antoine, puis successeur (27 décembre 1569) de son père François dans l'office de conseiller au Parlement de Provence. Il fut reçu le 7 décembre 1570, présida les États de Provence tenus à Aix en mars 1594, et mourut en cette ville le 21 septembre 1629, après avoir exercé sa charge pendant près de 60 ans.

daignez, que la charge vous soit donnée, estant assuré que par vostre soin et moyen on y assembleroit et mettroit beaucoup de choses qui serviroient à l'honneur de la France et pour la connoissance plus sûre et certaine de toute l'histoire et pour l'aide de toutes sortes de bonnes et belles-lettres, et me semble que, si elle vous est offerte et donnée, comme je crois qu'elle sera, que pour ces raisons et autres importantes, vous ne devez ni pouvez refuser [1]. »

Ne terminons pas ce petit chapitre sans demander quel est le premier des biographes de Bagarris qui s'est avisé de dire que, dans sa retraite et comme fiche de consolation, il reçut le titre d'*intendant des mers atlantiques du roi* [2]. Ce titre grotesque, ce titre inouï, ce titre impossible, doit être une altération, due à quelque copiste ignorant, du titre d'*intendant des*

[1] Il est certain que l'amitié de Pierre d'Olivari ne l'entraîne dans aucune exagération et que nul antiquaire au monde n'aurait été plus digne que Peiresc de présider aux destinées du cabinet des médailles. La lettre de P. d'Olivari est à l'état de copie à la Méjanes, collection Peiresc, volume VIII, folio 269.

[2] De qui donc le malheureux E. David tenait-il les éléments de la phrase que voici : « Bagarris, de retour dans sa patrie, reçut de la Cour, comme un dédommagement de la place à laquelle il avait renoncé, le titre d'*Intendant des Mers Atlantiques du roi?* » Un autre biographe de Bagarris, Théophile Marion du Mersan, qui fut conservateur-adjoint du cabinet des médailles dont il a écrit l'histoire et la description (1838), s'est bien gardé de reproduire la méprise de son devancier (voir l'article *Bagarris* dans l'*Encyclopédie des gens du monde*, lequel article a été transporté, sans changement, dans la *Nouvelle biographie générale*). Le neveu de feu du Mersan, M. Anatole Chabouillet, qui a publié en 1858 un excellent *catalogue général et raisonné des camées et pierres gravées de la Bibliothèque impériale*, promet de donner une nouvelle édition fort augmentée de ce travail, qu'il fera précéder des annales du cabinet placé sous sa remarquable direction.

méd [ailles] *et antiques du roi.* On est obligé d'attribuer une aussi impure origine à la prétendue intendance maritime, car nulle autre explication n'est recevable. Mais comment tant de critiques ont-ils pu laisser passer, sans crier gare, cette pompeuse absurdité ?

V.

Particularités sur la personne et sur le cabinet de Bagarris.

Les particularités que j'ai pu recueillir sur Bagarris sont excessivement rares. Après avoir rappelé, avec tout le monde, qu'il fut reçu docteur en droit à Aix le 27 mars 1588 et qu'il eut la gloire d'initier Peiresc à la connaissance des antiquités et des médailles [1], je constaterai, d'après une des lettres qui vont suivre cet avertissement (la 5me), qu'il avait déjà quitté, le 16 juillet 1597, sa ville natale pour s'établir à Paris. Renvoyant tout ce qui regarde ses relations avec Henri IV au paragraphe où j'analyserai son Traité des Médailles, je dirai un mot, d'après le *Journal de Trévoux* de juin 1710 (p. 1002), d'une démarche de

(3) *De vita Peirsskii liber primus*, La Haye, 1651, p. 22, à l'année 1597 : « Erat tum porro Aquis-Sextiis Petrus Antonius Rascasius Bagarrius, rei antiquariæ peritissimus, etc. » Il faut lire tout le charmant récit de Gassendi, montrant Peiresc, avide de s'instruire, courant chez Bagarris à des heures dérobées, et ce dernier, séduit autant par la modestie que par le zèle et la sagacité de son élève, lui prodiguant toutes les ressources de son savoir.

Bagarris auprès de Louis XIII, démarche dont ses biographes ne paraissent pas avoir eu connaissance. Voici ce que rapporte le critique qui rendit compte des *Traités des monnoyes par M.* HENRI POULLAIN, *conseiller en la cour des monnoyes* (Paris, 1709, in-12) : « Comme en 1612, le sieur Bagarris présenta une requête au roi, tendant à ce qu'il lui fut permis de faire battre pour 825,000 livres d'espèces de cuivre en sols et demi-sols à l'imitation des médailles romaines ; M. Poullain, consulté sur ce projet, s'y opposa. Et c'est le second traité de ce recueil, qui a pour titre : *Avertissement sur le placet présenté au roi par Pierre-Antoine Rascas, sieur de Bagarris.* Il renvoye ces imitations de médailles aux jettons ; et il soutient que dans un État bien réglé il ne faut point souffrir la grande multiplication des espèces de billon et de cuivre. »

Il ne me reste plus qu'à me rabattre sur le tardif, sur l'automnal mariage de Bagarris. Ce fut le 27 février 1619 qu'il épousa Gabrielle Albert, fille de Jean Albert, seigneur de Régusse, et de Diane de Pontevès, et veuve de Pierre Grimauld ou Grimaldy de Saint-Pierre. De ce mariage d'un quasi-sexagénaire, mariage qui, comme celui du roi Louis XII, devait être si nuisible à la santé de l'imprudent époux, résultèrent, moins de dix mois après (15 décembre 1619), deux jumeaux, François et Jean [1].

[1] Em. David suppose et M. le marquis de Boisgelin n'est pas éloigné de

Le cabinet formé par Bagarris à Aix, transporté par lui à Paris et rapporté ensuite de Paris à Aix, était un des plus remarquables de tous ceux qu'admira le XVII^{me} siècle [1]. Les renseignements des contemporains sont unanimes à cet égard. On trouvera divers détails sur la splendide collection dans les lettres que l'on va lire. On en trouvera plus encore dans une pièce que je rejette à l'appendice (n° II) et qui est un inventaire complet des richesses du musée de Bagarris. Je n'ai pas hésité à reproduire *in extenso* cette pièce, quoique très développée et non inédite, encouragé dans mon entreprise par cette phrase d'un juge fort compétent, M. Ed. Bonnaffé (*Dictionnaire*

croire que Jean a été l'aïeul de Jean Antoine de Rascas, jésuite, natif d'Aix, mort, selon la *Bibliothèque des écrivains de la Compagnie de Jésus*, par les PP. de Backer et Sommervogel (t. III, in-f°, col. 34) à Avignon, le 7 mars 1721, à l'âge de 31 ans. Ce jésuite est l'auteur de « l'*Emulation, ballet pour servir d'intermèdes à la tragédie de Pigmalion*. Le tout composé pour la distribution des prix du collège d'Avignon, du 9 septembre 1717 (Avignon, Charles Giraud), et d'un poëme sur le langage des yeux : *Oculorum sermo carmen* (Lyon, Antoine Molin, 1717 ou 1718, in-f°). Il fut rendu compte de ce dernier opuscule dans les *Mémoires de Trévoux*, de juillet 1718, p. 103-105. La *Biographie Universelle* et la *Bibliothèque des Écrivains de la Compagnie de Jésus* ont cité cette phrase du critique : « Il faut beaucoup d'esprit, pour choisir un sujet si heureux ; il en faut encore plus pour le traiter ; mais le père de Rascas est d'une famille où l'on n'en manque pas ; l'amour des lettres y est héréditaire. »

(1) Un de nos confrères les plus aimés, M. Léon de Berluc-Perussis, s'est occupé de ce cabinet dans un savoureux et piquant travail intitulé : *Les anciens Curieux et Collectionneurs d'Aix* (*réunions des Sociétés savantes et des Sociétés des beaux-arts*, 1880, grand in-8°, p. 88-106). S'appuyant sur l'autorité d'un manuscrit de la collection de M. Paul Arbaud, la *Vie de Raymond de Souliers*, par de Haitze, M. de Berluc montre (p. 96) que les débris du cabinet du premier (par ordre chronologique) des historiens généraux de la Provence constituèrent le noyau du cabinet de Bagarris.

déjà cité [1]) : « Cette plaquette est rarissime et je la dénonce comme un phénix qui fera le désespoir des chercheurs de catalogues. Le livre est traité avec soin ; c'est l'œuvre d'un antiquaire et tout porte à croire que Bagarris lui-même en est l'auteur. Peut-être l'avait-il composé pour édifier le roi sur la valeur de son cabinet, et ses héritiers, trouvant un inventaire de sa main, l'ont-ils publié pour faciliter la vente [2]. »

[1] L'article *Rascas de Bagarris* du *Dictionnaire* n'est que l'abrégé d'une notice spéciale sur l'antiquaire aixois publiée par M. Bonnaffé dans la *Gazette des Beaux-Arts*, de mai 1878. L'auteur a ignoré la véritable date de la naissance de Bagarris et il place cette naissance en 1567. Ne l'en blâmons pas trop, car le spirituel biographe pourrait nous dire qu'un an après lui, la Provence, par l'organe d'un de ses plus brillants et plus savants critiques, a répété cette vieille erreur.

[2] M. Bonnaffé signale, parmi les trésors de Bagarris, le célèbre *Mécène* de Dioscoride, une des plus belles intailles de la collection de France, le *Silène ivre* et le *cachet de Michel-Ange*, qui passaient autrefois pour antiques et où l'on a reconnu, plus tard, des imitations de la Renaissance. Voir sur ces trois pièces le *Catalogue* de M. Chabouillet (p. 269 pour le *Mécène* ou tout autre personnage gravé sur améthyste par Dioscoride, car l'attribution est incertaine ; p. 322-324 pour le *Silène ivre* ; p. 320-323 pour la cornaline, représentant une *Bacchanale* et si fameuse sous le nom usurpé de *Cachet de Michel-Ange*). J'ajouterai que cette dernière pièce a été mentionnée dans les *curiositez inouyes sur la sculpture talismanique des Persans*, etc., de Gaffarel (édition princeps, 1629). *Additions et advertissement* (édition de 1650, ibid) : « Ces vers (d'Anacréon) m'ont autresfois fait penser, à sçavoir si tant de pierres précieuses qu'on void à des bagues anciennes, qu'en estime Talismans ; comme estoit celle de nostre Bagarris, dont j'ay fait mention, sur lesquelles on void des Cupidons, des Bacchus, des vignes, des raisins et des pampres, ne seroient pas plustost les effets d'une gaillarde humeur de quelques philosophes, qu'ils se fussent plustost delectez à porter en leurs doigts les enseignes du vin que point d'autres figures. » Gaffarel reparle encore de la collection de son compatriote (à la fin de son volume), à-propos de la « pierre talismanique de nostre Bagarris, que plusieurs curieux ont veu dans Paris. » Bagarris possédait aussi un Miltiade mentionné dans un document de 1618, sur *Guillaume Bicheux, inventeur de la moulure en pâtes de verre*, que j'ai publié, d'après le manuscrit

VI.

Du livre de la nécessité de l'usage des Médailles.

L'auteur du questionnaire demande d'abord si ce livre se trouve à Aix. Je répondrai négativement, car je l'y ai vainement cherché, soit à la Méjanes, soit dans les belles collections de deux célèbres bibliophiles, M. Paul Arbaud et M. le marquis de Lagoy, qui, l'un et l'autre, communiquent d'une main si libérale leurs volumes les plus précieux.

Le questionneur demande ensuite si l'ouvrage a jamais été achevé. Je suis ravi de pouvoir affirmer qu'il l'a été, et c'est Bagarris lui-même qui nous l'apprend, comme on le verra quelques lignes plus loin. S'il fallait en croire une citation de T. de Murr [1], faite par Du Mersan, « le manuscrit original se trouvait entier dans la bibliothèque du collège Louis-le-Grand, à Paris [2]. » Suivant une note qu'a bien voulu m'en-

de l'Inguimbertine, en 1881. *Nouvelles archives de l'art français*, deuxième série, t. II, p. 311) : « Il (G. Bicheux) commença de faire une pièce fort passablement bien faicte sur une empreinte du Myltiades de M. Bagarris. »

[1] *Bibliothèque portative de peinture, de sculpture et de gravure*, Francfort, 1770, 2 vol. in-8°.

[2] Suivant É. David, « Bagarris, en quittant Paris, déposa ses manuscrits à la bibliothèque du collège royal de Clermont. » Ce biographe ajoute : « Il est vraisemblable qu'ils ont été vendus avec les autres manuscrits de cette bibliothèque, en 1769. » Tout ceci est bien vague et a bien l'air plus légendaire qu'historique.

voyer M. Chabouillet, la même indication avait été déjà donnée dans la *Bibliotheca numaria* de Lipsius (p. 325). Quoi qu'il en soit, le manuscrit paraît être aujourd'hui perdu, comme aussi paraissent être perdus d'autres manuscrits de notre archéologue dont Jacob Spon parle ainsi (*Voyage d'Italie, de Dalmatie, de Grèce*, etc. Lyon, 1678, tome III, p. 8, *avertissement au lecteur*) : « J'auray mis au net en peu de temps un autre livre in-folio, intitulé *Miscellanea crudita antiquitatis*, où il y aura une foule de belles choses tirées des marbres, statues, gravures de pierres précieuses, bas-reliefs, cercueils, urnes, poids et mesures antiques, expliquées et desseignées après les originaux, que j'ay vus dans mes voyages, ou, pour ne pas dérober l'honneur à qui il est dû, que j'ay tirés en partie des manuscrits de feu M. de Bagarris, personne très éclairée dans l'antiquité et bibliothécaire (*sic*) d'Henri IV, et de l'incomparable M. de Peiresk, qui estoit de son tems le patron et le génie tutélaire des sciences et de la curiosité. »

Revenons à la plaquette. Le curieux anonyme prétend qu'elle est inconnue à Paris. Il n'était donc pas allé la demander à la bibliothèque du roi ? On conserve, dans le dépôt de la rue Richelieu (réserve J, 1345), un exemplaire d'après lequel je vais analyser la production de Bagarris [1]. En voici le titre : *La néces-*

[1] L'exemplaire de la Bibliothèque nationale est, si je ne me trompe, le seul connu, et pourtant je ne vois pas l'opuscule de Bagarris mentionné dans le *Manuel du Libraire*.

sité de l'usage des Médailles dans les monnoyes (Paris, Berjon, 1611, in-4° de 26 p. [1]).

L'opuscule nous est présenté (je reproduis les expressions de l'auteur) comme une pièce d'éloquence en l'honneur de Clio, la muse qui a inventé les médailles pour conserver le souvenir des héros. La dite pièce est dédiée à Louis XIII et à la reine régente. Le défunt roi, Henri-le-Grand, est loué d'avoir rétabli l'usage des médailles.

Dans un court avertissement au lecteur (moins d'une page), Bagarris explique en quoi consistent les médailles et traite de leur relief, de leurs inscriptions [2].

L'auteur dit ensuite que son discours est recommandable pour trois raisons : l'importance du sujet, sa nouveauté et la grande utilité des médailles. Il combat trois erreurs très répandues et montre : 1° que les médailles qui ne sont pas monnaies ne pourront perpétuer la mémoire des faits et des hommes ; 2° que l'on a cru bien à tort que les médailles des anciens n'étaient pas des monnaies ; 3° qu'on s'est également trompé en croyant que les grandes médailles de cuivre antique n'étaient pas des monnaies, tandis qu'à très peu d'exceptions près elles avaient cette destination.

[1] Si sur le faux titre on lit : *Paris*, 1611, on lit sur le titre (après l'avertissement) : *Fontainebleau*, 1608.

[2] Un peu plus loin, Bagarris donne l'étymologie de médaille, mot dérivé, selon lui, de *métal*. Signalons l'accord de notre archéologue avec nos meilleurs philologues contemporains qui (voir *Dictionnaire de* Littré) rattachent le mot, par les intermédiaires *medalha*, *meddlea*, du mot *métallum*.

Voici les renseignements divers que l'on peut extraire du reste de la plaquette :

Henri IV, conseillé par M. d'Attichy, intendant des finances, et M. de Beringhen, premier valet de chambre, vint visiter le cabinet des médailles et autres curiosités de Bagarris ; il établit leur possesseur « en la charge d'iceux » pour son service et lui adressa plusieurs questions touchant ces curiosités et leur provenance. — En 1560, on comptait en France plus de deux cents cabinets de médailles appartenant à de grands personnages et qui furent dispersés pendant les troubles de cette époque. Catherine de Médicis, à l'exemple de Cosme de Médicis, avait rassemblé des pièces nombreuses et précieuses, en même temps qu'un grand nombre de livres écrits à la main. — Un roi qui aurait souci de faire passer à la postérité les évènements de son règne devrait user du moyen des médailles-monnaies. Bagarris proposa à Sa Majesté de rétablir l'usage de ce genre de médailles, de préparer les dessins nécessaires. Le roi y consentit et lui commanda : 1° de dresser son histoire auguste tout au long dans un volume [1], d'en extraire les faits

[1] É. David rappelle que « Colbert recueillit le projet de Bagarris sur l'*Histoire auguste du roi*, et l'exécuta en l'honneur de Louis XIV, que « quatre membres de l'Académie Française furent choisis, en 1663, pour composer l'*Histoire du roi par les médailles*, » et que « c'est le projet de cet ouvrage, conçu d'abord par Bagarris, qui a occasionné cette réunion et donné naissance à l'Académie des Inscriptions et belles-lettres. » A ce compte, l'antiquaire aixois pourrait donc être en quelque sorte considéré comme le *grand-père* de l'illustre compagnie. Certainement ce serait là le meilleur titre de gloire de Bagarris.

principaux destinés à être illustrés par des médailles et de faire des dessins de médailles imitées de l'antique ; 2° de veiller aux occasions de rendre cet usage général ; 3° de travailler à un traité des médailles, afin de faire connaître leur mesure et d'habituer le public à leur renaissance ; 4° de former à Fontainebleau une collection de médailles pour remplacer celle que possédait Jeanne d'Albret et qui avait été dispersée pendant les troubles du royaume.

Bagarris insiste sur l'avantage d'établir ainsi des trésors publics ; il rappelle que la gloire des rois est accrue par la protection qu'ils accordent aux arts et aux sciences ; il rappelle aussi qu'un prince est obligé de conserver les monuments de la gloire de ses prédécesseurs. Il montre combien sont utiles, pour la décoration des maisons royales, les marbres, les médailles, les livres et manuscrits. Il assure que ces collections serviront beaucoup à l'instruction du dauphin et que les médailles antiques seront d'excellents modèles pour les nouvelles médailles. L'auteur déclare que les ordres de Sa Majesté sont en cours d'exécution, surtout en ce qui regarde la recherche et l'acquisition des médailles antiques et les dessins des médailles modernes, mais il faudrait, ajoute-t-il, un règlement général des monnaies pour toute la France. Enfin il annonce que le traité sur les médailles est très avancé, que le discours sur la nécessité de rétablir l'usage des médailles dans les monnaies est

achevé et a été présenté à Sa Majesté, à Fontainebleau, en novembre 1608 [1].

VII.

Toussaint Lauthier et le cabinet de Bagarris.

La veuve de Bagarris conserva long-temps, sans pouvoir s'en défaire, le précieux cabinet formé par son mari. Ce fut en 1660 seulement que Toussaint Lauthier, apothicaire à Aix, acheta, pour 2,000 livres, les pierres gravées de la collection, pendant que Henri-Auguste de Loménie, comte de Brienne, achetait, pour 4,800 livres, les médailles de la même collection. D'autres acquisitions, dit l'auteur du *Dic-*

[1] En tête de la plaquette de Bagarris est écrite une note sur un vase « que le défunt duc François Albert de Saxe a acheté d'un officier de l'empereur, lequel, à la prise de la ville de Mantoue, l'eut pour sa part de butin dans le trésor du duc de Mantoue, » vase d'agathe « travaillé de figures en relief selon les veines de la pierre pour la beauté de laquelle le dit Seigneur duc de Saxe, désirant sçavoir à qui elle avoit appartenu, le trésorier de Son Altesse de Mantoue, alors vivant nommé Jules Campagne, tesmoigna au dit seigneur duc de Saxe que cette pièce leur estoit bien connue et l'asseura qu'elle avoit appartenu à Son Altesse de Mantoue, lequel l'avoit toujours chérie et estimée comme une pièce très rare et de très grand prix, et qu'il estimoit plus que quelque autre pièce qu'il eust entre toutes ses raretés, tant à cause de son extrême beauté que de son antiquité et qu'il la tenoit pour estre un des vases du temple de Salomon. »
Après cela, semble-t-il, il faut tirer l'échelle. Eh bien ! L'auteur de la note, (J'espère que cet auteur n'est point Bagarris), trouve le moyen de renchérir encore là dessus, et poussant l'exagération jusqu'à ses dernières limites, il ajoute que cette « pièce véritablement inestimable » est « encore plus ancienne que le mesme temple. »

tionnaire des amateurs français (p. 167), permirent à Toussaint Lauthier d'augmenter rapidement son musée, qui a obtenu les enthousiastes éloges de Charles Patin et de Jacob Spon [1]. M. Bonnaffé renvoie ses lecteurs et je renvoie les miens à l'*Inventaire du cabinet du sieur Toussaint Lauthier, d'Aix-en-Provence, consistant en anciennes médailles, pierres précieuses, gravées tant en creux qu'en bas-relief, statues, tableaux, coquilles et plusieurs autres choses naturelles et artificielles* (à Aix, par Charles David, imprimeur du roy, du clergé et de la ville d'Aix, 1663, in-4° de 32 p. [2]). J'en tirerai quelques indications : « Pour les médailles, elles y sont au nombre de 992, toutes antiques, sçavoir : 36 en or, 428 en argent et tout le reste en cuivre, fors 16 grandes modernes en argent... Pour les graveures, elles y sont au nombre de 869 et consistent en 210 onices, 83 camaiuls et le restant en saphirs, grenats, cornioles, sardoines, presmes, ametistes, jaspes, agathes, jacinthes, topazes, berilles, gyrosol, turquoises et lapis lasuli, le tout de considération, tant par la

(1) M. Bonnaffé a consacré à ce musée une notice dans la *Gazette des Beaux-Arts*, de mai 1878. Conférer la notice déjà citée de M. L. de Berluc-Perussis sur *les anciens Curieux et Collectionneurs d'Aix*, p. 103.

(2) M. Bonnaffé dit : « je n'en connais qu'un seul exemplaire, celui de la Bibliothèque nationale, p. 9534. » Il en existe au moins un autre exemplaire, celui que j'ai consulté à la Méjanes et qui fait partie d'un recueil de rares imprimés, parmi lesquels on remarque le *Discours sur les Médailles antiques*, de Savot. (Recueil Aix-Provence, n° 37,359, portant inexactement dans le catalogue le n° 35,978).

beauté naturelle des pierres, pour leur grandeur et notables rencontres de meslanges des couleurs, que pour la diversité des sujets qui y sont représentés et la qualité des ouvriers qui les ont taillés... Pour les figures antiques en cuivre, elles y sont en nombre de 33, tant grandes que petites, entre lesquelles on voit un Marc-Aurèle à cheval sur un pied destail... 5 testes antiques de marbre, toutes de bonne main... Pour les vazes antiques, un d'albâtre fort grand, d'une belle forme, qui a servi pour les sacrifices ; un autre plus petit, de la mesme matière, en forme de larmoir ; 8 de cuivre avec leurs anses... Pour les lampes antiques, elles y sont au nombre de 19, desquelles il y en a 8 de cuivre [1]... Pour des coquilles, elles y sont en nombre d'environ 200, tant grandes, moyennes que petites, toutes assez choisies... Pour les tableaux en portraits tirés après nature, il y en a 31, parmi lesquels on voit une bacchanale de neuf

(1) Selon une remarque de M. Bonnaffé, celle de ces lampes qui semblait la plus remarquable « est une fort jolie contrefaçon de l'antique, faite au XV⁰ siècle par un artiste italien. » On ne saurait trop se méfier des lampes dites antiques. Les archéologues les plus éclairés peuvent y être trompés, et il existe à Vaison une fabrique de lampes gallo-romaines qui répand ses produits avec une effrayante facilité. Dans une autre localité du département de Vaucluse, à Bollène, un habile industriel profite des cailloux du fleuve voisin, pour se livrer à une opération très lucrative ; il les transforme en haches primitives et on ne saurait dire le nombre prodigieux de pierres, qu'avec la collaboration de ce tout puissant *polisseur*, que l'on appelle le Rhône, il jette sur le marché des antiquités pré-historiques. Je dois à M. Paul de Foucher, outre de curieux détails sur ces métamorphoses, un échantillon du savoir faire de l'artiste de Bollène, et je dois dire que cet échantillon des armes de l'âge de pierre a trompé dans mon cabinet plus d'un connaisseur.

pieds de longueur et environ sept de hauteur, à seize figures, dans un beau paisage ; un portrait de François I*r* de la main de J. Clouet ; deux toiles de Léonard de Vinci ; un portrait de la main du Titien [1], etc...

Le second fils de Toussaint, le chevalier Lauthier, hérita des pierres gravées de son père, les porta en Angleterre, où il accompagnait Madame Henriette en qualité de maître d'hôtel de cette princesse ; il les proposa à Charles II, qui refusa de les acheter, et, de retour en France, les remit à son frère aîné, avocat au conseil, qui les vendit à Louis XII pour le cabinet du roi. Le reste de la collection — c'est à M. Bonnaffé que j'emprunte ces renseignements — fut dispersé, une partie en 1720 et l'autre en 1737, à la mort de Louis Lauthier, prévôt de Saint-Sauveur.

VIII.

T. Lauthier est-il cause de la perte des manuscrits numismatiques de Peiresc ?

Il est bien difficile de répondre à cette question ; les documents nous manquent pour établir la part de responsabilité de chacun en cette grave affaire.

(2) L'auteur du catalogue appelle le Titien, *Eustissian* et Léonard de Vinci, *Léonard Delvin*, ce qui provoque cette piquante boutade de M. Bonnaffé : « J'ignore si les attributions du rédacteur sont aussi aventureuses que son orthographe. »

En leur absence, laissons l'accusé jouir du bénéfice des situations douteuses et bornons-nous à citer ce passage de la *Notice sur Peiresc* mise par M. Lambert en tête du tome II du *Catalogue des manuscrits de la bibliothèque de Carpentras* (p. XIII) : « Le conseiller de Mazaugues racheta la plupart de ces manuscrits (vendus par le baron de Rians). L'abbé Lauthier lui remit tout ce qu'il possédait, excepté les manuscrits de numismatique qui ne furent pas retrouvés. » Espérons que ces manuscrits ne sont pas définitivement perdus. Les deux volumes qui des mains de Jérôme Bignon ont successivement passé dans celles de Claude de Boze, de Cotte, de Van Damme, du baron de Westreenen, et qui reposent aujourd'hui dans le musée Meermanno-Westreenianum, à La Haye [1], semblaient, pendant de longues années, avoir disparu. Pourquoi ne retrouverait-on pas quelques-uns des autres manuscrits de numismatique qui manquent à la bibliothèque d'Inguimbert ?

Je n'ai plus qu'à dire un mot des lettres de Bagarris à Peiresc. Ces lettres, au nombre de quatorze, ont le grand mérite de nous faire connaître un peu plus les deux correspondants, leurs travaux, leurs collections. On pourrait souhaiter que les épîtres de Bagarris présentassent plus d'agrément, mais, malgré

[1] Vol. I : *De nummis græc. Rom. et jud.* ; vol. II : *De nummis Gal. Goth. Ital. Brit. Arab. Turc.*

certaines aspérités de style, malgré quelques monotones répétitions, ces épîtres, qui font honneur aux sentiments du *maître des cabinets et antiques du roi*, n'intéresseront pas seulement, je me le persuade, les purs archéologues, mais encore tous ceux qui aiment Peiresc et qui sont reconnaissants à Bagarris d'avoir contribué à former (je me sers ici d'une phrase d'Éméric-David) « le grand homme qui devait à son tour éclairer tant de savants. »

Ph. Tamizey de Larroque.

LETTRES DE RASCAS DE BAGARRIS

I

Monsieur,

Ce n'a esté sans beaucoup de contantement que j'ay receu et leu vostre lettre en temoniage de l'affection qu'il vous plaist me conserver et à la venerable antiquité. Pour le premier je vous en remercie, vous continuant en revanche l'offre de mon amitié qui vous est acquise, non tant pour ne laisser clocher la vostre que pour vos merittes. Pour le second le contantement que vous en recevrez et qu'elle donne ordinairement à ses amateurs, vous sert de preuve que ce n'est un temps perdu que d'y employer tousjours quelque heure à la desrobée; outre que c'est tousjours la marque d'un bel esprit qui ne se peut plaire aux choses ny communes ny basses. Pour la cire de

Nessus [1] elle est venue jusques à mes yeux lettre close, mais non l'image qui s'est effacée sur le papier dans la demy-boette, à faute de couvercle. Je la vous renvoye avec une figure gravée d'un Christ en Veronique que j'ay recouvert, qui toutefois ne peut estre antique. Ny trop bien, mais ny pas trop mal aussy, recommandable seulement tant pour son prototype [2] que pour sa petitesse, n'estant plus gros qu'un grain de blé. Et pour estre gravée dans une onice [3], mais rare d'autant que sous la crouste blanche ou grise son corps est tout transparent, de couleur de pais et taillée à pantes, montée en [4] fort proprement. Il y a de la peine à bien mettre à son jour cette figurine que je vous envoye. Pour en avoir vostre advis et de M. de Romieu [5], et pour mon double

(1) Gassendi nous apprend (livre I, année 1598) que Peiresc obtint pour Bagarris un bas relief d'un beau jaspe, représentant l'enlèvement de Déjanire par le centaure Nessus, *misitque inter cætera obtentum pro eo ectypum ex elegantí iaspide Deianiræ per Nessum raptæ.*

(2) Le premier exemple indiqué par Littré de l'emploi du mot *prototype*, est l'emploi qu'en a fait Sully dans ses *Mémoires* (1638-1662). Jusqu'à ce jour Bagarris serait donc le plus ancien écrivain qui aurait employé le mot *prototype*.

(3) Bagarris, en faisant le mot *onyx* du féminin, oublie l'étymologie grecque de ce mot (ὄνυξ, ongle). Le marquis de Laborde, dans sa *Notice des émaux du musée du Louvre*, cite un texte du XIV° siècle où l'on trouve « un onisse. »

(4) Mot illisible. On croit entrevoir quelque chose comme *ané*. Mais que signifierait *ané* ? Ne faudrait-il pas lire : anel, annel, anneau ?

(5) Gassendi (livre I, année 1598) rapporte que Peiresc, dans une lettre à Bagarris, appela l'attention de son maître en numismatique sur tout ce que contenait de plus remarquable le médailler de Romieu, d'Arles. Requier dans sa traduction par à peu près du livre de Gassendi, traduit le nom *Romeus* par *Romée* (*Vie de Peiresc*, p. 18). La *Bibliothèque historique de la France* indique

contantement ou en matière de ces antiquités : le premier est l'acquisition et le second la communication. Voilà pourquoy ne puis rien recouvrer de nouveau que je ne vous communique soudain, soit cire, soit graveure, soit medaille, soit camayeu en l'y imprimant ou du moins par discours de lettre.

Partant il faut que vous et moy, s'il vous plaict, fassions provisions d'une couple de petites boettes larges et estroittes à cet effect, de fer blanc fort delié, pour pouvoir dans les lettres et nous les envoyer et renvoyer lorsque nous jugerons la commodité de nos lettres seure. Pour Tarascon j'ay tout le desir du monde que d'y aller, mais cela ne pourra estre que je n'aye mis fin à une affaire qui me presse et me met les fers aux mains et aux pieds, jusques à ce que je l'aye terminée. Cela parachevé, mais je doutte que cela ne pourra estre de quelques mois ; je ne manqueray d'y aller et de vous en advertir, et M. vostre pere si plus tost n'estes de retour. Que si pourtant la fortune doist y pourvoir plus tost que moy, je vous recommande pour moy la topasse gravée. Je suis infiniment aise des belles pièces que vous avez veu dans le cabinet de

(n° 38159) une *Histoire* (manuscrite) *des antiquités de la ville d'Arles* par L.-D-R. (Lanthelme de Romieu), ouvrage écrit en 1574. La bibliothèque d'Inguimbert possède l'*Histoire des antiquités d'Arles*, par Lanthelme de Romieu (registre LXXI de la collection Peiresc). Voir *Table des matières du catalogue des manuscrits de la bibliothèque de Carpentras* (tome III, p. 432). M. Lambert a oublié de mentionner le manuscrit dans le catalogue même (tome III, p. 1-3). L'archéologue Lanthelme de Romieu ne figure dans aucun de nos grands dictionnaires biographiques.

— 34 —

M. de Roumieu [1], mesme d'Amilcar, Annibal, Alexandre, Jules, etc. Que si j'en pouvoys avoir la copie par le moyen de la cire que dit est, j'en seroys bien plus aise. M. vostre frère m'a depuis dit que vous estiez en espérance de choisir ce que bon vous sembleroit sur mille medailles belles. Je vous prie de ne m'oublier pas. Depuis la premiere pièce susdite j'ay recouvert deux camayeux qui font honte à l'Adrien et autres de M. Du Périer [2], d'agathe blanche,

[1] Le cabinet de Rumieu (décidément ce personnage a du malheur autant comme collectionneur, que comme écrivain) a été omis dans le *Dictionnaire des amateurs français du XVII^e siècle*.

[2] Je citerai sur le cabinet Du Périer deux passages de la fine et charmante étude de M. de Berluc-Perussis sur *les Anciens curieux et collectionneurs d'Aix* (p. 93 et p. 97) : « Cette galerie de curieux s'ouvre par le nom de Gaspard Du Périer. Ce magistrat, je dois à la vérité de le déclarer, n'était pas d'Aix comme on l'a supposé jusqu'ici. Il était né à Lyon, où Louis Du Périer, son père, fut prévôt des marchands, en attendant d'être nommé, en 1486, visiteur général des Gabelles. Le testament de Gaspard ne permet aucun doute sur ce point. Quoiqu'il en soit, celui-ci, qui avait professé le droit avant d'entrer au Parlement, devint complètement Aixois par ses nouvelles fonctions, et se fit bâtir, à quelques pas de l'ancien palais du roi René, affecté désormais aux audiences de la Cour, une maison bien connue, aujourd'hui encore, des archéologues d'Aix. C'est là qu'il forma le premier cabinet, dont nos annales fassent mention : il y rassembla une belle collection de livres, de peintures, de médailles et d'antiquités. Cette collection, dit l'historien des officiers du Parlement, était regardée comme une des plus grandes curiosités qu'il y eut à Aix. Gaspard Du Périer mourut à Aix en 1530, mais son cabinet ne fut point dispersé, et nous le retrouverons bientôt… Bien que Laurent Du Périer, fils du conseiller Gaspard, ne paraisse pas avoir hérité des goûts de son père, il avait religieusement transmis ce dépôt à l'aîné de ses enfants, François Du Périer, qui, lui, obéissant à la loi bien connue de l'atavisme, fut pris de bonne heure d'une vive passion pour l'antiquité et les arts. Le nom de François Du Périer est familier à quiconque connaît son Malherbe, et le vers du poète a plus fait pour sa gloire que toutes ses recherches d'antiquaire. Néanmoins son cabinet était fort connu de son temps. En 1607, Du Périer fut nommé gentilhomme de la chambre. Je ne voudrais pas hasarder un jugement téméraire, mais mon envie est grande de supposer que Bagarris ne fut point

l'un de Caligula parfaict en toute perfection en la teste, et un peu rompu au bord, du fond admirable, pour n'estre plus gros guieres qu'un grain d'orge et qui semble parler [1]. L'autre d'un que je n'ay encore peu découvrir qui soit, mais d'une main admirable, de la largeur d'un double rouge. J'ay cuidé que j'en pourroy scavoir des nouveles par les Icones de vos hommes illustres anciens [2] que me pretastes une fois et que vous aviez eu de M. vostre oncle [3], dans lequel estoit Virgile. A ces fins je feus hier à la Chambre pour veoir de l'y trouver, mais soudain je ne peux. M. vostre frère m'a promis de le chercher ou le demander à M. vostre oncle. J'y pris le petit livre jaune intitulé : *Illustrium imagines* [4] que je vous ay donné et la vieille lettre et taille de bois pour m'en servir à vostre absence ; M. vostre frère me le présenta. C'estoit pour y trouver qui seroit une autre troisième camayeu qui m'est depuis tombé en main, de mesme que les deux précédents que

étranger à cette nomination, et qu'il voulut par là disposer Du Périer à la vente de sa collection en faveur du roi. Dès l'année suivante, en effet, et par l'entremise de Bagarris, Du Périer céda ses médailles aux états de Provence, qui l'offrirent à S. M. Le catalogue de Du Périer nous est indiqué par Dubreuil comme relatant 746 pièces. »

[1] Dans cette simple et forte expression tout l'enthousiasme de l'archéologue ne se reflète-t-il pas ?

[2] *Insignium aliquot virorum icones*. Lyon, Jean de Tournes, 1559, in-8°.

[3] Claude de Fabri, seigneur de Calas, frère aîné du père de Peiresc, Réginald de Fabri ; Claude fut conseiller au Parlement d'Aix, et mourut en 1608.

[4] La première édition d'*Illustrium imagines* est de 1517, Rome, in-8°. Le *Manuel du libraire* mentionne une autre édition de Lyon, 1524, petit in-8°. Ce doit être cette édition là qui était représentée par « le petit livre jaune » ici mentionné, lequel empruntait sa couleur au parchemin qui, en vieillissant, prend des tons ambrés si doux à l'œil des bibliophiles.

je me doulte n'estre Agrippine la mère jeune, mais je n'y ay rien encore peu descouvrir. J'ay aussy recouvert une graveure de Nerva en petite pierre pour un anneau de jaspe gris assez bien. Je desireroy de garder quelques jours vostre astrolabe [1] que le mestre qui l'avoit a rendeu à M. vostre père pour le conférer avec vostre livre que j'en ay de vous. Je vous prie me faire recouvrer un *Thesaurus Virgilianus* entier, imprimé de dernier à Tournon, composé de je ne scay combien de tomes [2], je croy que par Avignon en aurez la commodité ; icy nos libréres ne me l'ont sceu faire recouvrer. J'escry aussy au père Couton [3] ; je vous prie de prendre la peine de luy faire rendre ma lettre et en tirer responce, s'il en veut faire. Comme je n'ay pas peur d'estre trop prolixe par lettre en vostre endroit hors de superfluité, aussy je me plaindroy si les vostres estoient plus courtes. Quand vous aurez de nouvelles dignes de sujets de lettres, je vous prie m'en faire part. Ainsy nous aurons plus souvent sujet d'escrire que

(1) Citons, à propos d'Astrolabe, ce passage de Gassendi (p. 18, année 1596) : « *Sic post usum Sphæræ, addidicit etiam usum astrolabii, literis repetitis scribens, et expostulans adversus quendam artificem, qui in se pridem receperat astrolabii fabricam, nec ipsi tamen operam satis diligentem navarat.* »

(2) Le véritable titre du recueil fut d'abord celui-ci : *Thesaurus P. Virgilii Maronis in communes locos digestus.* C'est l'œuvre du jésuite Michel Coyssard, né à Besse (Auvergne) en 1547, mort à Lyon en 1623. L'édition princeps est de Lyon, chez Jean Pillehotte, 1587, in-12. Le recueil fut réimprimé à Lyon, 1590, à Douai, 1595, à Tournon, 1597. etc. L'édition réclamée par Bagarris a pour titre : *Thesaurus rerum et verborum Virgilii in academia Turnoni societatis Jesu collectus, Turnoni, apud Claudium Nichaelem*, 1598, 1 vol. in-8° de 308 pages. Le P. Coyssard fut longtemps recteur du célèbre collège de Tournon.

(3) Ce P. Couton n'a laissé aucun souvenir, pas même dans la Compagnie de Jésus.

commodité de port. J'en fairay le mesme. Partant pour la fin je vous prie m'envoyer des nouvelles de ces 2000 médailles et me renvoyer vostre Nessus conservé sain et sauf, comme je desire que mon Christ arrive jusques à vous dans la presente et vous recevrez ensemble mes humbles recommandations de pareille affection qui vous sont presentées.

Vostre plus affectionné serviteur, monsieur,

BAGARRIS.

A Aix, ce 1 aoust 1598.

Pour cachet je vous envoye ma graveure de Nerva, si elle peut bien prendre sur la cire d'Espagne. Dans des coquilles de noisettes on prend facilement les empreintes susdites sans frais ni despens, s'il me semble [1].

II

Monsieur,

Depuis vous avoir escrit il m'est arrivé une occasion, laquelle m'a remis la plume à la main pour vous prier que par vostre moyen et faveur et credit de vos amis d'Avignon, s'il est besoin, je puisse recouvrer d'une huile composée propre et souveraine pour garir de l'hydropisie, laquelle scait faire seulement un ministre, Jean de

[1] Bibliothèque nationale, fonds français, vol. 9540, f° 210. Autographe, comme toutes les lettres qui vont suivre.

l'Isle, demeurant auprès des Jacobins [1], et autant qu'il en faudra pour une personne malade pour en user si souvent qu'il scait pour l'en garir. Que s'il ne vouloit donner de ceste huile ou qu'elle feust mal aisé à porter de là icy, je vous prie d'en tirer sa recette et soit l'une, soit l'autre, le plus promptement qu'il sera possible, car il n'y va de la vie seulement en la longueur d'un à qui je doy ce secours comme à moy mesme et de qui la perte seroit aussy l'occasion de beaucoup d'incommodité à mes affaires particulières, y ayant déjà quatre mois que son hydropisie se forme, et quoy qu'il couste, ce que m'envoyant je ne manqueray aussi tost vous l'envoyer. Je vous supplie donc de rechef, s'il vous plaist, monsieur, m'obliger de tant que de faire le contenu de la presente et je vous en auray obligation comme de la vie de ce mien amy que j'imputeray à moy-mesme. Je vous prie aussy de m'envoyer vostre jugement, de M. de Romieu et autres vos amis, de l'antiquité de mon Christ, peut-estre moderne, et de mon Nerve, dont je vous ay envoyé les graveures, l'une en cire noire et l'autre en cire d'Espaigne en cachet, si tant est qu'elles viennent jusques à vos yeux saines et sauves, comme je desire. Mais tout cela n'est rien au prix des trois camayeux d'agathe blanche. Je vous baise

(1) Le ministre Jean de Lisle ne figure ni dans les livres sur Avignon, ni dans la *France protestante*. Je regrette que ce guérisseur de l'hydropisie ne soit pas plus connu.

les mains et à M. de Romieu et vous seray eternellement, monsieur,

Vostre bien obeissant serviteur,

BAGARRIS.

A Aix, ce 5 aoust 1598 (1).

III

Monsieur,

Je cregnoy veritablement que le commencement de ma precedente ne vous esmeut, comme il est advenu, ainsy que j'ay reconnu par le commencement de vostre dernière (2). Mais que pouvoy-je faire, tenant, comme on dit, le loup par les oreilles (3)? Cela feut de l'invention d'une à qui j'ay telle obligation et mesme presente, que je ne lui pouvoy refuser cest exorde-là, temoin du naturel de son sexe : *avarissimum est enim genus mulierum*, et plus accueillie par la vieillesse, laquelle a cela de propre : *ut*

(1) Bibliothèque nationale, même vol. f° 212.

(2) On n'a conservé ni cette lettre, ni aucune des autres lettres écrites d'Avignon ou d'ailleurs par Peiresc à Bagarris, lettres qui devaient être assez nombreuses, si l'on en juge par cette phrase de Gassendi, p. 23 : « *Non infrequenter cum Bagarrio de re nummaria, et de rebus aliis selectis per literas egit.* » Bagarris veut parler de la commission pour l'huile destinée à guérir l'hydropisie, commission qui, comme nous le verrons dans plusieurs des lettres suivantes, devait lui donner tant et de si durables désagréments.

(3) Bagarris se souvenait d'avoir vu l'expression proverbiale *lupum auribus tenere* dans le *Phormion* de Térence. Pour tous les hommes de ma génération, cette citation reste fameuse à cause de la *Grammaire* du bon Lhomond.

cum in senectute cœtera decrescant vitia, sola crescat avaritia [1]. Elle pensoit par ce moyen gauchir à cette petite depence m'ayant randu l'huille. Mais au contrère, depuis n'avoir senty nul allègement de celle de maistre Lautier [2], elle a esté contrainte de recourir à la miene. Je verray quel effect elle luy causera, ores que son enfleure ne soit proprement hydropisie, ains d'un mauvais sang retenu par force de drogues. Duquel effect je ne manqueray de vous advertir, comme m'a dict M. Gref..., de vostre part pour lequel je vous escry la presente. Mais je vous prie de r'addoucir vostre courage en mon endroict et ne prendre ce que dit est comme de mon mouvement, car, au prix de la peine que vous avez prise en cela pour ma seule consideration et plus encore de l'affection qui vous y a poussé et accompagné, j'estime si peu le prix que je ne l'ose mettre en nulle comparaison. Aussy cet acte m'a tellement de nouveau obligé à vous que je ne scache par quel moyen m'en revancher, quand ce seroit à compter par nombre de perles ou de diamans avec qui que ce soit, mais plus avec vous qu'avec personne du monde. En ce que se passera entre nous je vous prie de croire

[1] Je trouve dans le *Polyanthea*, cet arsenal de citations si commode pour nos anciens prédicateurs et même pour divers écrivains profanes, une phrase qui est à peu près la même et qui est placée sous la rubrique : *Sententiæ patrum : Cum cætera vitia senescente homine senescant, sola avaritia juvenescit.* Cette phrase est tirée d'un discours de Saint-Augustin.

[2] Honoré Lauthier, apothicaire, père de l'apothicaire et collectionneur Toussaint Lauthier, dont je me suis occupé dans l'*Avertissement*. Honoré Lauthier acquit, en 1612, dans la rue Matheron, une maison qui avait appartenu à la famille de Nas, laquelle avait fourni plusieurs consuls d'Aix. Voir Roux-Alphéran, les *Rues d'Aix*, tome I, p 484.

que vous n'y trouverez jamais de mecompte, tant s'en faut que je desire controller en rien ce qu'il vous plaira faire pour moy ou à ma consideration. Aussy, si tost que j'auray peu retirer ce que je porray de la dicte dame, en suppleant le reste du mien, je ne manqueray vous envoyer les six escus ou peut-estre vous les apporter moy-mesme, si mon oncle peut estre venu assez de bon heure avant la saint Rhemy [1]. Je ne scay si le père Couton aura receu ma lettre. M. Romieu ne m'escrit rien du Christ. Je le prie encore par un mot de m'en envoyer son jugement, supposé qu'il retire extresmement aux originaux de la Véronique et du Saint-Suaire. Je ne cuidoy que M. vostre frère s'en allast vers vous si promptement, car il m'avoit dit qu'il ne s'en iroit avant la fin de ce mois [2]. M. Romieu m'escrit d'avoir deux ou trois belles pièces et surtout un jaspe gravé d'un Jules César et une bosse d'une belle pierre tenant du jaspe, de l'agathe et du corniol [3], qu'il doutte estre Scipion. Je vous prie de m'en envoyer vostre advis, si elle est antique. Ce sera pour fin de la presente, après vous avoir bien humblement baisé les mains et prié de croire que :

Te cum ego vel sicci Getula mapalia Pœni,
Et poteram scyticas hospes amare casas.

(1) Cet oncle était le conseiller au Parlement, Jean de Bascas.

(2) Palamède de Fabri, sieur de Valavez, fut condisciple de son frère à l'université d'Avignon.

(3) De l'italien *Corniola*, cornaline.

Si tibi mens eadem, si nostri mutua cura est,
In quocumque loco Roma duobus erit [1].

Vostre plus obéissant serviteur,
BAGARRIS [2].

A Aix, ce 24 aoust 1598.

IV

Monsieur,

Ce n'a esté sans beaucoup de regret que en la plus estroite extresmité de mes affaires vostre lettre par M. David [3] me vint, hier, sommer de la partie de six escus que je vous dois. C'est une traverse de fortune qui me touche maintenant, mais j'espère d'en sortir en brief, et soudain ne manqueray à vous contanter. Ce que je vous dis icy, je ne voudrois le dire ailleurs, tant je me confie en vostre amitié, laquele je desire n'estre en rien diminuée par là, car elle doit prevaloir sur la fortune et ce que dessus provient de la fortune, qui ne doit avoir aucune jurisdiction sur la vertu, ny sur ce qui en depend [4].

(1) Ce sont les quatre derniers vers de l'épigramme 21 du livre X dans les œuvres de Martial. La citation ne pouvait être mieux choisie, car rarement on a mieux peint, que dans ces vers charmants le *tout* qu'est un ami pour son ami.

(2) Bibliothèque nationale, même volume, f° 213.

(3) Ce David devait être le personnage dont Gassendi parle ainsi (livre I, année 1598, p 22) : « *Avenionem rursus concessit, ubi privatus illi doctor Petrus David natione Burgundus, qui fuit deinceps semurii capitalis prese nescallus.* »

(4) La phrase est quelque peu embrouillée, et les sentiments de Bagarris valent décidément mieux que son style.

Cependant je vous ay volu mantionner la somme dans ce mot, affin que vous n'entriez en aucune deffiance de ma bonne volonté, celle-ci vous servant de promesse pour ce peu de jours que je pourray tarder à y satisfaire. Mon regret ne vient pas tant ny de ce peu de necessité qui m'est arrivé tout-à-coup et si mal à-propos pour vous, ny de vostre incommodité que peut-estre en pouvez souffrir à mon occasion, que de ce que vostre stile en semble un peu aigry en mon endroit et mesme que pour cela cesse la banque de vos lettres. Je ne fairay comme cela ains à toute commodité, je ne cesseray de vous escrire et surtout de mes rencontres en l'antiquité, entre autres que je suis après de recouvrer par échange d'un prime [1] d'émeraude petit gravé de l'image de l'honneur que j'ay, une belle cornaline par excellence et gravée d'une manière excellente antique de l'image au naturel de Brutus, un peu plus grande que pour un anneau. Si je la recouvre, je vous en envoyeray l'extrait en cire ou en souffre. Pour n'estre plus long, je vous baise les mains et à M. vostre frère, demeurant, monsieur,

Vostre bien affectionné pour vous rendre service,

BAGARRIS.

A Aix, ce 25 octobre 1598 (2).

(1) On fait aujourd'hui féminin le nom de ce cristal de roche coloré que l'on a aussi appelé *prasme, presme, prame*.

(2) Bibliothèque nationale, même volume, f° 215.

V

Monsieur,

Ce fut avec beaucoup de regret qu'en mon voyage par deçà l'addresse ne feut par Avignon exprès et seulement pour accompagner mon dit voyage de ce contantement que de vous y avoir veu, car je craignès que durant cette mienne absance vous ne feussiez appelé par les Muses aussy loin de nostre pays, que nos affaires m'en ont separé, et que pour quelques revollutions du soleil il me fallut jeusner et de vostre presence et de vos nouvelles. Cette crainte me rendoit mon absence de chez moi plus légère. Mais j'ay commancé depuis hier seulement à en souhaiter le raccourcissement que j'ouys non seulement de vostre séjour à Aix [1], mais encore de vos recommandations par mon frère [2], nouvelle qui m'a autant rejouy que nulle

(1) Peiresc allait bientôt quitter Aix pour se rendre en Italie avec son frère (commencement de septembre).

(2) Pierre Antoine de Rascas eut trois frères : 1° *Gaspard*, l'aîné, dont le fils, nommé Honoré, fit élever à Aix sur le Cours, vers 1660, une grande maison qui passa ensuite à son neveu, filleul et héritier, Honoré de Rascas, puis aux Raousset de Boulbon, enfin aux Fauris de Saint-Vincens ; 2° *François*, sieur du Muy, qui épousa Marguerite de Pontevès, fut premier consul d'Aix en 1634 et 1646, viguier de Marseille, en 1645 ; 3° un ermite, dont on ne connait pas le prénom, qui vécut saintement dans le territoire de Marseille et qui, suivant une piquante anecdote extraite, par Roux-Alphéran (t. I., p. 199), des mémoires manuscrits d'Antoine de Félix, voulut, dans son austérité, monter en chaire le jour du mardi gras et s'entendit apostropher ainsi par l'évêque de Marseille, Jacques Turricella, italien ami des Mascarades : *Mais ous n'y pensez pas; vous voudriez prêcher le jour de Saint-Carnaval !*

autre et que l'incertitude de nostre demeure me travailloit par cy-devant. J'adjouteray cette occasion donc avec les autres qui me sermmonent au desir et au soin de ma retraicte. Cependant je suis icy dans Paris, qui ne manque point d'occasion de vous y servir ny volonté de ma part si de la vostre vous n'espargnez le pouvoir que vous avez sur moy, c'est de me commander. Je ne scay si le dezir de l'antiquité venerable a point cedé sa place en vostre cœur à quelque amitié de moderne. Pour moy, j'experimente que ces deux affections ne sont point incompatibles ny avec mes plus serieuses affaires, ny encore avec l'estude, comme plusieurs croient, sans raison neanmoins. Que si en cella, comme en toute autre chose, je puis par deçà quelque chose pour vos affections, que vos paroles m'en soyent les messagères seulement et je ne failliray d'estre le porteur moy-mesme de leurs effects à mon retour. J'ay dezir par ce moyen de m'acquiter envers vous honorablement de ce que je vous doy, mais je dy : *cum centesimis usuris*. Puis que je n'ay peu en venant, fante de vous veoir, comme j'ay dit, ny par le moyen de M. Ollivier, à qui j'en avois laissé charge en partant d'Aix, si vous ne m'indiquez vos volontés, je suis resolu de vous aporter quelque cabinet que je fairay faire exprès à loger les médailles, car on ne se sert guière icy de cella si on ne le commande, encore rien y a-t-il qu'un mestre qui les sache faire. Advizez donc à m'en donner advis

à bonne heure et tenez moy, s'il vous plaist, vueilliez ou ne vueilliez, toujours, monsieur, pour

Vostre bien humble et obéissant serviteur,

BAGARRIS [1].

A Paris, ce 16 juillet 1599.

—

VI

Monsieur,

Ayant aprins despuis quelques jours en ces cartiers vostre retour d'Italie [2], je n'ay voulu faillir à mon debvoir que de vous le feliciter et congratuler l'heureux succès d'iceluy, heureux en tant que comblé de toutes sortes de verteus et perfections ; mais principalement pour l'extreme connoissance que y avez acquise de l'antiquité et des thresors d'icelle, selon trois tesmoins : le premier est il signor Pietro Stefanny que j'ay icy veu faict quelques moy [3] ; le second est Marquardus Freherus [4] en son discours

(1) Bibliothèque nationale, même volume, f° 216.

(2) Peiresc était de retour d'Italie depuis plusieurs mois déjà, car nous le trouvons à Montpellier, complétant auprès de Pacius ses études de droit, au commencement de juillet 1602.

(3) C'est-à-dire depuis quelques mois. Je ne trouve pas le nom de Stefanny dans nos recueils biographiques.

(4) Marquard Freher, né à Augsbourg le 26 juillet 1565, mourut à Nuremberg le 13 mai 1614. Comme sa corpulence était extrême, on a pu dire que ce fut à la fois un très grand et très gros savant. Il fut fort fécond et le P. Niceron indique, *Mémoires*, tome XXI, une cinquantaine d'ouvrages de ce polygraphe. Encore la liste n'est-elle pas complète !

nommé *Sapphirus Constantii imperatoris Augusti exposita* [1] que M. Casaubon [2] a receu de luy et me l'a donné; le troisiesme est une lettre que M. de l'Escale [3] m'a envoyée de La Haye en Flandre pour vous la faire tenir seurement ; de qui autant de lettres, ce sont autant de recommandations [4]. Il m'en escrivit aussy une fort longue,

[1] Ce traité et un autre traité de Freher ont été réimprimés, avec additions, par H. Günt. Thulemar, en 1681, à Heildelberg, sous ce titre : *Gemmarum biga sardonyx et sapphirus explicata*, in-4°.

[2] Isaac Casaubon, alors âgé de 44 ans, avait été appelé de Montpellier à Paris par Henri IV, 1599. Il allait bientôt être nommé garde de la bibliothèque du roi, 1609. Casaubon avait d'excellentes relations avec Bagarris ; il l'a très élogieusement mentionné dans le *De satyrica græcorum poesi et romanorum satyra*, 1605, in-8°, livre I, p. 67, à propos d'une pierre gravée représentant une Bacchanale, que lui montra *vir harum rerum callentissimus, et indagator felicissimus Petrus Rascasius Bagarrius**, *aquisextiensis advocatus, et gazæ regiæ cimeliorum antiquitatis præfectus*. Casaubon ajoute qu'il va reproduire, comme très instructive, l'image de cette pierre : *ejus gemmæ exemplum, quia facit apprime ad institutum sermonem, infra subjecimus*. La planche qui servit pour la publication du traité de Casaubon, servit aussi, trois ans après, pour la publication de la plaquette de Bagarris, laquelle était imprimée dès 1608, comme on le voit après l'avertissement au lecteur.

* *Sic*. Cette faute d'impression a trompé un célèbre numismate, Ezechiel Spanheim, qui croyant que notre antiquaire s'appelait réellement *Bogorris*, a reproduit pieusement l'erreur dans ce passage du *De usu et præstantia numismatum*, Londres, 1717, p. 40 : « Bogarris, *Gallorum tum celebri quoque antiquario, in collectionibus ejus et explanationibus veterum numismatum ab eo scriptis, acque tamen divulgatis.* » A côté de Bagarris, Spanheim loue beaucoup Peiresc : « *Fabricio Peireskio, celebratæ ac immortalis, in conquirendis, versandis, et communicandis erudite cujusvis antiquitatis, monumentis, famæ viro.* »

[3] Joseph Scaliger était alors âgé de 62 ans révolus, il allait mourir six ans plus tard (Leyde, 21 janvier 1609).

[4] Ce bref et expressif éloge donné aux lettres de Scaliger est à rapprocher d'un autre heureux éloge donné à l'illustre savant dans les lettres suivantes: Scaliger, dans ses lettres latines et françaises, ne fut point ingrat envers celui qui l'appréciait tant et un concitoyen de Bagarris, le célèbre botaniste et voyageur Joseph Pitton de Tournefort, a pu dire dans sa *Relation d'un voyage du Levant*, Paris, 1717, in-4°, livre I, p. 6 : « Scaliger et Casaubon, qui

docte et belle, que j'appelle plus tost commentaire ou discours que missive [1], en mesme temps de remerciement et de l'aise qu'il a receu du présant que je luy envoyay, à ces extrainnes dernières, d'une boette plaine avec du couton, de trente-six belles empraintes différantes de mes plus belles pierres gravées que j'ay recueillies en ce cartier, puisque c'est là mon génie. Le contenu de la dicte lettre est l'explication, selon son advis, comme je l'avoys requis de mes dictes antiquités où il dict merveilles et monstre son parangon d'esprit estre universel, merveilleux et capable de tout. Quand à la doctrine je luy quitte,

ne prodiguèrent pas leurs louanges, conviennent que M. de Rascas de Bagarris, garde du cabinet du roi Henri IV, estoit un excellent connaisseur de tous les anciens monumens. » Je constate que dans la même page, qui semble avoir été écrite *ad majorem gloriam Aquæ Sextiæ*, Tournefort exalte deux autres correspondants de Peiresc, Gautier, prieur de la Valette, « grand astronome, dont M. Gassendi parle avec tant d'éloges » et Annibal Fabrot, « grand jurisconsulte, qui sçavoit parfaitement la langue grecque et l'histoire orientale, comme il paroit par les versions qu'il a faites de quelques volumes de l'Histoire Byzantine, et par les savantes notes dont il en a éclairci les endroits les plus obscurs. »

[1] Voir dans *Jos. Justi Scaligeri opuscula varia*, Francfort, 1612, p. 492-501, *la lettre à Pierre-Antoine de Rascas, sieur de Bagarris, maistre des cabinets des antiques du Roy*. Voici le début de cette lettre — dissertation écrite à Leyde le 12 janvier 1603 : « Monsieur, vous m'avez tant chargé d'obligation pour une fois, que je n'ay moyen de vous remercier, ny comme je le desire, ny comme vous le meritez, premièrement pour m'avoir estimé digne de vostre amitié, et puis pour le beau present qu'il vous a pleu me faire des empreintes des exquises medailles que vous m'avez envoyées, que je tiens très chères pour leur beauté, rarité, et bonté, mais plus pour le lieu dont elles viennent. » Rappelons que Scaliger était dans la bonne ville d'Aix le 24 février 1563, comme le prouve une lettre qu'il écrivit, ce jour là, de cette ville à Jacques-Auguste de Thou. (*Lettres françaises inédites de Joseph Scaliger*, Agen et Paris, 1884, p. 136).

mais en trois choses je l'oseroy concerter [1]. La première au jugement si une pièce est antique ou moderne ou d'entre deux ; la seconde en ce qui est de l'égayement de la portraicture des anciens hors de confusion ; et la troisiesme est en ce qui est des pièces qui concernent le christianisme (dont j'en ay trois : une teste de Notre-Seigneur en Veronique, les testes de Tertulian et de sa femme en helliotrope ou jaspe et la première en une agathe de deux couleurs et une figure d'une Nostre-Dame tout de son long, tenant en une main son petit et en l'autre une colombe qui vient volant à elle et à l'arreste suspendue par le fin bout des æsles avec trois doigs, vestue à la grecque, coronnée d'un diadesme et pardessus d'estoilles en une chrisalite avec presme d'émeraude [2], toutes trois gravées en creux), lesquelles il détorque [3] à mon advis, mais cela je le donne aux fondemens de sa religion qui n'advouent pas l'antiquité des images. Mais de tout cecy une autrefois. Cependant je desire d'en veoir vos thresors, puisque vous venez des mines, je dy d'Italie,

(1) Mot employé ici dans le sens primitif de combattre, disputer, *concertare*. Littré ne donne aucun exemple de l'emploi du mot avec cette signification.

(2) M. de Laborde, dans son *glossaire* déjà cité, cite ce passage d'un inventaire du duc d'Anjou (1360) : « uns tableaus de presme d'esmeraude, » et donne du mot cette définition : « *prasme*, prime, cristal de roche coloré, qui prend le nom de la pierre fine dont il se rapproche le plus par sa nuance : prasme d'esmeraude, prasme d'améthyste. »

(3) Littré cite une seule phrase où figure le mot détorquer ; c'est cette phrase de la *satire Ménippée* : « Ce que les politiques détorquoient en mauvais sens. » *Détorquer* (de *detorquere*, détourner), c'est donner un sens forcé, une interprétation fausse pour en tirer avantage.

et prie Dieu qu'il nous fasse quelques jours assembler nos bribes et vous supplie tandis me reputer, monsieur,

Vostre bien humble et obeissant serviteur,

RASCAS DE BAGARRIS.

A Paris, ce mars 1603 (1).

Je vous baise humblement les mains et à monsieur vostre frère.

—

VII

Monsieur,

Je craindroy vous importuner du sujet de la presente n'estoit la confiance que j'ay prinse et au service que je vous ay voué et en la demonstration qu'il vous a pleu me tesmoigner de vostre amitié faict longtemps (2), l'honneur de laquelle je desire conserver à l'égal de ma vie. Ce mot ne sera donc que pour dire que n'ayant peu faire le voyage de Provence avec le present porteur, M. le secretaire du Vent, sieur de la Croix, officier du roy, selon que Sa Majesté me l'avoit commandé, laquelle du despuis a receu mon excuse necessaire ; j'ay par ce moyen esté privé du contentement que je me promettoy de vous aller baiser les mains. Et pour vous supplier d'assister et ledit sieur de la

(1) Bibliothèque nationale, même vol., f° 215. Le jour du mois a été oublié par Bagarris.

(2) Depuis longtemps.

Croix, present porteur, et aussy M. le conseillier de Bagarris, mon oncle [1], de la faveur vostre et de vos amys, soit pour l'affaire ou s'agist du service du roy, ou soit pour les miennes particulières dont j'ay escrit au long à mon dit oncle et prié de le vous communiquer, scachant combien et vostre faveur et vostre excellent esprit et vos persuasions ont de pouvoir quand il vous plaist d'en honorer quelqu'un et affectionner quelque affaire. Partant, affin de ne vous ennuyer d'avantage, me remettant à ce que M. le conseillier mon oncle et le dit sieur de la Croix vous en diront plus particulièrement, je vous supplieroy seulement d'honorer de la continuation de vos bonnes grâces celuy qui d'autant plus continuera à estre eternellement et demeurera, monsieur,

Vostre tres humble, plus obeissant et obligé serviteur,

RASCAS DE BAGARRIS [2].

A Paris, ce 31ᵐᵉ mars 1603.

Je vous supplie me permettre que je vous baise icy les mains et à M. le conseiller, vostre frère, et à MM. vos nepveux.

—

VIII

Monsieur,

Il y a environ un an que je vous fis tenir une lettre par

(1) Jean de Rascas, déjà plusieurs fois nommé.
(2) Bibliothèque nationale, même vol., f° 217.

le moyen de M. vostre oncle, ce qu'il m'a escrit avoir faict, laquelle M. de la Scala m'envoya à ceste fin ; je croy que l'aurés receue. Despuis hier il m'en vient d'envoyer une autre avec pareille commission, laquelle je vous envoye cy-joincte [1]. Et pour autant que nous avons jugé que dans icelles y peult avoir quelque chose plus que de nouvelles, comme c'est un personnage qui ne gaste pas le papier [2]. C'est pourquoy je vous prie pour le port me faire participant de la coppie du contenu en icelles qui concernera la littérature et autre doctrine, s'il y en a, et non de ce qui est du particulier ou familier. En revenche et contre change, je vous fairay participant de la coppie de celle qu'il m'escrivit l'année passée, touchant la dicte littérature, aussy tost qu'elle sera imprimée, ce qui sera en bref. Cependant je ne m'en suis trouvé aucune coppie escrite à la main et n'ay eu moyen d'en faire faire une tout-à-coup, mais on vient de m'en prester une mal escrite et fautive, mesme au grecq, que j'ay reconnu aux premières lignes, la haste de fermer ce pacquet ne m'ayant permis de la lire ny corriger, laquelle néanmoins pour erres de l'imprimé et vous semondre avec moins de lon-

(1) On n'a malheureusement pas conservé les lettres de Joseph Scaliger à Peiresc. En revanche, nous possédons quelques lettres écrites par Peiresc à Scaliger, la première de Padoue, le 30 juin 1601, la dernière d'Aix, le 12 février 1605. Presque toutes ces lettres ont été déjà publiées par Jacques de Reves (1624), et par Fauris de Saint-Vincens (Magasin encyclopédique de mai 1806). Je les réimprimerai d'après les brouillons autographes de la bibliothèque d'Inguimbert (collection Peiresc, registre XLI, volume I).

(2) Éloge qui, dans sa familière simplicité, en dit plus que bien des phrases pompeuses.

gueur au réciproque, j'ay osé enclosre dans vostre pacquet telle qu'elle est, quoy que indigne de vous, je m'asseure. Je vous prie de croire que MM. vos père et oncle ne sentent point davantage d'aise et contentement de vostre heureux retour que le fais, monsieur, pour le desir que j'ay tousjours conservé d'honorer la memoyre de l'amitié que m'avez permis esperer et me promettre de vous en réciproque du zelle que vous a voué et juré, monsieur,

<div style="text-align:center">Vostre obeissant serviteur,

BAGARRIS.</div>

A Paris, ce 5 avril 1604 (1).

IX

Monsieur,

Il y a quatre mois que je receus à Fontaynebleau, où le Roy a assigné son domicile des Muses, son sejour et le nostre (2), une vostre lettre pour troys que je vous en avoys escrifat. La longueur du temps sans vous l'avoir respondue qu'à present faict pour vous à m'accuser ou de paresse ou d'oubly. S'il me falloit passer condamnation

(1) Bibliothèque nationale, même volume, f° 219.

(2) Henri IV vint à Fontainebleau le 10 avril 1604 ; son séjour, coupé par divers voyages à Paris, s'y prolongea jusqu'au 10 juin. Du 12 juin au 27 juillet le grand roi est à Saint-Germain, à Monceaux, aux eaux de Pougue. Nous le retrouvons à Fontainebleau pendant tout le mois d'août, tout le mois de septembre, tout le mois d'octobre et, presque sans interruption, pendant les deux premiers tiers du mois de novembre.

de l'un, ne me chargez pas du dernier ; de l'autre, ne le faites pas sans m'ouyr. Si vous contez les moys continuels, vous aurez droict ; si par jours utiles à faire le contenu de la vostre (j'appelle cela-là vous respondre), je n'ay pas tort, car tels jours à mon compte n'ont commencé à courir que du retour de Sa Majesté de Fontaynebleau en cette ville, despuis fort peu de loisir, tellement que ce jour se trouvera, peu s'en fault, le lendemain de la reception de la vostre, laquelle est, par la grâce de Dieu, la première, voire l'unique de ce nom. Le compte plurier d'icelles dont me bailez au commancement [communication ?] estant purement de raison et nullement réel et comme je croy rien plus qu'une reconvention littérale au mesme reproche que je vous faisoy par ma dernière qu'avez receue avec la coppie de celle de M. de la Scala, comme taisiblement [1] vous advouez pour raison delaquele seulement (le surplus des reconventions demeurant en balance), vous me debviés encore du retour, car la première en vault deux. Voyla comment je m'acquitte des arriérages que je doibs advisez que je doibs faire à m'acquitter du principal. Encore vous trouverez-vous mon obligé de me rellever du doubte auquel vous m'avez laissé, si avez receu deux lettres que M. de la Scalla vous a escrit et envoyé par mon entremise : l'une estant vous à Aix de l'année passée, l'autre avant que y feussiez encore

(1) Le mot *taisiblement* manque à nos anciens recueils lexicographiques. Le *Dictionnaire de Trévoux* donne seulement la forme *taisible* comme synonyme de taciturne et avec cette indication : *vieux mot*.

de retour, quand et celle [1] qu'il m'escrivit, dont je vous ay envoyé la coppie. Bien que lui en ayez faict responce, ce n'est assez, si je n'en suis asseuré. Par mesme moyen en ce que me marquez sur la fin de la vostre comme dessus que vous m'avez donné vostre jugement sur les particularités de la dite lettre que le dit sieur de la Scalla m'a escrite, dont je vous envoyay la coppie. Je vous asseure et proteste que je ne scay qui c'est et n'y a personne si hardy qui puisse dire m'avoir rendu aucune des vostres, fors celle à laquelle je respons presentement. Partant, si les porteurs vous ont trompé, je n'en puis mais et ne vous en tiendray jamais quitte que ne me recapituliez le subject de vos pretendues precedentes, pour ne dire pis. Pour les empraintes que demandez, je vous en envoye mesme les trois chrestiennes et quelques autres. Je vous en envoyeray la suitte entière lorsque m'aurez tenu promesse de m'envoyer les vostres, que la dite vostre me faict attandre, mesme les chrestiennes magiques et historiques et celles surtout qui sont hors du commun. J'en ay quelques-unes telles, surtout une de L. Fabricius, avec sa teste au naturel. Je ne scay si ce nom se trouve en l'histoire et au revers un pont. Seroit-ce point l'auteur du pont de Rome, nommé Fabricius, car au-dessoubs y est escrit : Roma ? Elle est sans scrupule antique, romaine et originale ; une autre de Saturne, avec sa teste (sans doubte au naturel, du moins plus que de manière), avec sa faux et son nom *sat* et au revers com-

(1) C'est-à-dire *en même temps que* celle, *avec* celle.

party en forme de + à droicte et estoilles à gauche un serpent de son long, au haut un commette, au bas un instrument viril et au mittan [1] un croissant, les cornes en hault. M. de la Scala l'estime talisman ; je la croiroy plus tost philosophique, comprenant soubs ce mot tout le subject ou dessains qu'on y a enclos, physique ou naturel, moral ou emblématique et historique ou fabuleux. Je ne puis croire qu'il y ait du magique ou talisman, mesme ne s'y trouvant aucun caractère, l'instrument pour l'historique, la faux et le serpent pour le moral, le croissant, les estoilles et le commette pour le physique, comme aussy les mesme instrumant et serpent, mais d'un autre biais que pour le moral, c'est mon opinion. J'en scauray la vostre quand il vous plaira, car je ne scache medalle plus resveuse que celle-là ny plus rare. Une autre de Polycrate, escrite en grec et au revers un aigle volland, hiérogliphe de l'extresme félicité. Une autre antiquissime portant d'un costé les armes de Navarre et de l'autre celles de Béart, que le Roy a trouvée digne d'estime, car elle est grecque et des plus antiques, escritte d'un costé ΔΥΡΑΥΚΙΣ et de l'autre ΜΕΝΙΣΚΟ ; Une autre du Sapho, avec le revers du Pegase. Une autre du Bas-Empire, ayant la teste au naturel de l'empereur Valérian escritte à son ordinaire et au revers trois pots d'une certaine herbe, retirant du tout à la Valleriane escritte à l'entour. Col. Jul. Cæs. fel. hel. et au-dessoubs, en trois lignes : Cert. Sacr. Capit. Æc. Isenel. Une autre portant la teste d'un empereur au naturel, escritte en grec fort

[1] Comme Peiresc, Bagarris se sert du mot provençal *mitan*, pour *milieu*.

effacé et plus que hors de lecture et au revers une ville (je crois que c'est Constantinople) portée sur les aisles d'un aigle vollant. Voilla donc quelques-unes des rares que j'ay pour medalles, les deux dernières de cuivre et les autres d'argent, lesquelles attirent les vostres au combat, desquelles, si m'envoyés les coppies par moulle en sable, je vous envoyeray celles des miennes que dessus et avés, car je tais quelques autres que j'en ay, comme Hannibal, Pharnax, Totille, Senpronius, Labienus, Scip[ion] Affric[ain], Bruttus, Imper, etc... Si m'envoyés aussy les empraintes de vos pierres gravées, mesmes en souffre rouge dans du cotton ou en cire d'Espagne, au moins, je vous en envoyeray aussy des miennes. Pour celle de Nostre Seigneur, je la vous envoye dans une petite boitte appropriée à ce, en cire noire molle ; elle est du visage de Nostre Seigneur au naturel et endurant en la Passion (qu'on nomme Veronique) et sec, tout descharné, n'ayant que les os des joues qui se rellevent extresmement ; par consequent elle se conforme au visage que Tertullian et ses contemporains et suivants attribuent à Nostre Seigneur, non d'un espousé qu'on luy donne aujourd'huy. De ceste pièce, ny le faict qu'elle soit antique et grecque, ny l'intention que ce soit le visage de Nostre Seigneur, ne se peut desnier aucunement. Et bien que de premier abord la graveure ne semble pas estre d'un bon maistre, mesme quand elle n'est pas reposée à son jour (qui ne doibt estre que demy et non plain) et qu'il couvre le troisiesme cartier (car elle est en trois), c'est ce que icy et les meilleurs graveurs et les meilleurs paintres et autres bons maistres sculpteurs l'estiment excellente. Pour le livre que demandez, il se

nomme *Gorlœi Dactyliotheca* [1]. Je ne suis d'opinion que en requeriez M. de la Scala, car je vous en promets un au premier jour. On ne les a apportés ici que despuis quatre moys. Ils sont rares, mais j'en ay retenu deux despuis mon retour de Fontaynebleau ; je vous en voue un de ceste heure ; envoyez-moy seulement responce à tout ce que dessus et n'oubliez la recapitulation de vos dites precedentes, s'il vous plaist, sinon j'auray droict de les dire pretendues, mesme de vostre jugement sur les particularités de la lettre que M. de la Scala m'envoya. Si n'avez aussy receu encore ou veu *Explicatio numismatis Constantini* double, l'une dudit sieur de la Scala et l'autre de Freherus Marquardus, mentionées aussy dans ma dite lettre du dit sieur de la Scala [2] et qu'il m'en tumbe en

(1) Abraham de Goorle *(Gorlœus)*, né à Anvers en 1549, mort à Delft en 1609, avait formé une grande collection d'anneaux et de pierres gravées dont il publia la description sous ce titre : *Dactyliotheca seu annulorum sigillorumque e ferro, ære, argento atque auro promptuarium* (Nuremberg, 1600, in-4°). Scaliger, dans sa lettre à Bogarris (*Opuscula varia*, p. 500-501) parle ainsi de la collection et du catalogue de *Gorlœus* : « Il y a en ce pays le sieur Abraham Gorlay qui a un grand tresor de telles pièces ; il a bien plus de quatre mille medailles d'or exquises, plus de dix mille d'argent, et plus de quinze mille de cuivre, le tout d'eslite. Il a falct imprimer chez lui, à ses despens, un gentil livret des anneaux des anciens, en nombre de deux cens soixante ou environ, lesquels j'ay manié moy mesme ; ce livre ne sera exposé en vente et n'a esté imprimé que pour en distribuer aux amis. »

(2) Scaliger (lettre citée, p. 499) s'exprime ainsi : « Nous avons falct un fort long discours de cecy et autres dependences au seigneur Marquardus Freher, conseiller de l'Electeur Palatin, touchant son grand numisme qu'il avoit interpreté autrement que nous, après avoir veu son expedition. Pour vostre contentement et esclaircissement de cette XXVIIe médaille, je voudrois que vous eussiez mon discours, mais je ne l'ay point gardé non plus que toute autre chose venant de moy, si merite-il d'estre veu des amateurs de l'antiquité non seulement payenne, mais ecclesiastique. »

main un imprimé, comme je l'ay veu, je la vous envoyeray par mesme moyen. Si vous desirez estaller les richesses de vostre esprit en sujet de ceste estoffe, vous n'en scauriez rencontrer guière de plus digne à mon jugement que ce que je vous envoye et envoyeray ; vous [vous] en honnorerez en ceste vertu et elle vous le revaudra et ces pièces qui meshuy sont royales et elles seront instrument de vostre gloire et je vous en remercieray. J'ai depuis advisé à vous envoyer aussy l'empreinte de la Vierge dans une boitte semblable à celle de Nostre Seigneur. On me veult faire accroire que c'est une des images de Nostre-Dame *Virginis pariturœ* faite par les Egyptiens et presbstres d'Egypte plus de six cents ans avant la venue d'icelle en ce monde sur la prophetie de Jeremie. Ce fondement en est dans Epiphane en la vie du dict prophète et bien plus particularisé [1] par Beatius Rhenanus en ses commentaires sur Tertullian « *In Judæos* [2], » où il s'estant d'hardiesse estrange sur ce sujet à dire de la plus fine antiquité sans rien citter. Sa suffisance partout le rand plus suspect d'hardiesse et de dire sans citter que de mensonge. Si vous en voyez point de ses garans, je vous prie que j'en sois adverty. Nos druides avoient emprunté ceste religion *(Virginis pariturœ)* des dits Egyptiens, tes-

(1) Le mot *particulariser*, que quelques-uns prennent pour un néologisme, a été employé, dans le grand siècle, par Bossuet, La Fontaine et Pascal, dans le siècle précédent par Amyot, Montaigne et Ambroise Paré, et même déjà au XV⁰ siècle par le chroniqueur Juvénal des Ursins.

(2) Il s'agit là de l'édition *princeps* des œuvres de Tertullien imprimées à Bâle, par J. Froben en 1521 (in-f⁰).

moin l'eglise Nostre-Dame de Chartres [1] qui feust anciennement, durant le paganisme, soubs ceste dedicace, tesmoins les marques et l'autel et l'inscription qui y sont encore, comme on dict. On m'a promis *in facto* me montrer en particulier que les images de la dite *Virginis pariturœ* mesme des Egyptiens estoit figurée d'une femme avec l'enfant et la colombe, comme la mienne. Il ne conste rien d'attendre ceste preuve et cependant d'en suspendre le jugement. Mais c'est trop parlé pour une fois. Attandant vos responses et recapitulations, je vous baise tres humblement les mains et demeure eternellement, monsieur,

Vostre plus humble serviteur,

DE BAGARRIS.

A Paris, ce 13e jour de l'an 1605 [2].

Si trouvez ceste missive brouillée, randez-m'en autant, je les aime mieux comme cela que plus nettes, et puis excusez, je vous supplie, mon peu de loisir et de patience d'estre coppiste, mon humeur est un peu soudaine [3].

(1) Je n'ai pas besoin de rappeler que l'on a beaucoup écrit sur cette question, soit *pour*, soit *contre*, et que ce ne sont pas seulement les historiens de Chartres, mais aussi des érudits de tout pays qui ont soutenu ou combattu les traditions relatives à l'antiquité de la statue et de l'inscription dont il est ici question. Je me souviens d'avoir lu jadis un excellent compte-rendu par M. B. Hauréau (de l'Institut) d'une dissertation spécialement consacrée à ce sujet.

(2) Bibliothèque nationale, même volume, f° 220.

(3) C'est-à-dire un peu prompte, *prime-sautière*.

X

Monsieur,

Je vous renvoye vos livres de Scaliger, puisque vous estes sur vostre despart. Je croy que c'est pour Angleterre [1] que me dict seigneur Edmond [2]. Si avez à me renvoyer mes trois médailles dont m'avez ici laissé les empraintes, vous les pouvez bailler à ce mien garçon. Vous les pourrez tousjours revoir à vostre retour, comme aussy ma petite cornaline de *Alligatio ad Columnam* que avez encore. J'ay icy trouvé, avec les dites empraintes, ma jacinte. Pour les deux enchassées, ce ne sont qu'empraintes d'empraintes ou coppies de coppies ; on ny veoit gnière clair ; il me semble que les plombs estoient plus connoissables. Je vous remercie de vos livres. J'ay aussy receu mes hermittés et hermittesses [3], qui sont à vostre service

[1] Ce fut au mois de mai 1606 que Peiresc partit pour l'Angleterre avec Antoine Le Febvre, sieur de La Boderie, ambassadeur du roi de France auprès de Jacques I^{er}. La premiere lettre écrite de Londres par le nouvel ambassadeur à M. de Villeroy est du 20 mai 1606.

[2] Je ne connais pas le gentilhomme anglais portant le prénom d'Edmond qui est ici mentionné. Si l'on avait pu lire *Edouard* et non *Edmond*, j'aurais proposé de voir dans le personnage en question milord Edouard Herbert, baron de Cherburi, pair d'Angleterre et d'Irlande, ambassadeur en France, auteur d'un ouvrage en latin sur la vérité qui fut réfuté par Pierre Gassendi.

[3] Bagarris doit ici être rapproché de M^{me} de Sévigné qui a dit dans une de ses délicieuses lettres : « Le conte de cette *hermitesse* dont j'étais charmée. » En dehors du groupe formé par le savant archéologue et la spirituelle marquise, aucun écrivain, ce me semble, n'a employé l'étrange substantif féminin. Quant à dire ce qu'étaient les hermites et hermitesses dont veut parler Bagarris, je ne le puis.

et me fairiez beaucoup d'honneur de les recepvoir, si elles vous aggréent. Vous allez en un pays où l'on dict y avoir de quoy pour contanter la curiosité ; nous en scaurons de nouvelles à vostre retour. Je prie Dieu qu'il vous conduise et ramène et suis

Vostre obéissant serviteur,
De Bagarris [1].

XI

Monsieur,

Je ne fay que de revenir de la ville [2], harassé comme un cheval de louage [3], faute d'avoir eu ma haquenée pour faire plus de chemin que je n'ay faict, mesme pour vous aller trouver, sçachant vostre départ si soudain, mais partie pour disposer mes affaires à mon despart pour Fontaynebleau, comme le roy part demain [4], partie pour ne perdre

(1) Bibliothèque nationale, même volume, f° 223. La lettre n'est pas datée, mais la mention du prochain départ de Peiresc pour l'Angleterre nous permet de l'attribuer au printemps de 1606.

(2) C'est-à-dire de Paris. Bagarris allait souvent de Fontainebleau à Paris. On lit dans une lettre de Malherbe à Peiresc, écrite de Fontainebleau le 10 octobre 1606 (Œuvres complètes, publiées par M. Lud. Lalanne, t. III, p. 8) : « M. de Bagarris est ici depuis trois ou quatre jours, s'il ne s'en est retourné à Paris ; mais je ne l'ai vu qu'une seule fois, à la chapelle basse où nous oyions messe ; la compagnie où j'étois me le fit perdre. »

(3) Ne trouve-t-on pas la comparaison de Bagarris bien pittoresque ? Toute la lettre, du reste, est d'une allure charmante.

(4) Henri IV quitta Fontainebleau pour Paris, le 28 avril 1606. Je serais bien tenté, en conséquence, de dater la présente lettre du 27 du même mois. Je ne vois pas d'autre séjour du roi à Fontainebleau en avril et il ne faut

l'occasion de recepvoir neuf belles médalles d'or du bas empire que le roy m'a baillées au remontré de celluy qui les lui a baillées, lequel, pour ne faillir, il m'a fallu suivre comme un barbet toute l'apres dinée, en crouppe, par commandement exprès. Le temps non l'envie de vous aller veoir chez vous m'a esté soubstraict. Pour les six escus [1], je les vous envoye cachettés soubs opinion de médalles au porteur qui est mon laquay, desquels je vous remercie cent et cent fois et l'opinion que j'avoy qu'ils eussent esté payés au pois, ou à vous, ou à quelqu'un pour vous, par le sieur de Callistinne, à qui je baillis vingt escus à porter à son despart de ceste ville en Provence, il y a plus de quatre ans, plus pour ce sujet que pour autre, ou par maistre Garnier, ou par M. Simon et autres qui ont de l'argent à moy pour ce sujet, ceste opinion (dis-je) a faict que je ne vous en ay ausé parler despuis vostre arrivée en ceste ville. Somme, je vous prie m'excuser de ceste longueur comme estant et contre mon opinion et contre ma volonté. Pour vostre homme, il n'a point esté icy après disner, mais ce mien laquay luy espar-

pas chercher en mai la date de la lettre, car Henri IV ne paraît être venu dans son palais d'été que vers le 8 de ce mois, époque où déjà Peiresc avait sans doute commencé son voyage d'Angleterre.

(1) Il s'agit des fameux six écus dont il a été question au commencement de cette correspondance. Il faut avouer que Bagarris avait été un bien mauvais payeur, mais je suis obligé d'avouer aussi que Peiresc s'est montré, en cette petite affaire, un créancier quelque peu impatient. La négligence de Bagarris et l'exigence de Peiresc se compensent et, en bonne justice, nous devons renvoyer les deux parties dos à dos.

gnera la peine, pour si peu de charge de ces drolleries. Je vous supplie me tenir, Monsieur, pour

Vostre bien humble et affectionné serviteur,

De Bagarris [1].

—

XII

Monsieur,

Je ne cuidoy meriter le soing que vous avez eu de vous resouvenir de moy, au tesmoniage que M. de Valavez, vostre frère, m'a faict l'honneur de me randre de vostre part, ce qui m'a faict biaizer par ce mot la parallele que mes actions et affections couroient avec les vostres, affin de les rencontrer et vous tesmoigner que si par cy devant il y avoit eu quelque non chaloir de ma part ores qu'excusables à nostre entretien par lettres, qui distraict bien souvent et aliène les amitiés, jen ay voulu faire ceste reparation volontaire sur ceste occasion. J'ay aussy baillé à mon dit sieur vostre frère une impression de quelques monnoyes de France que lon m'avoit baillée affin de la vous envoyer, croyant qu'elle estoit plus digne de vous que de nul autre, pourveu qu'elle le meritast, de quoy je vous en fay l'arbitre. On m'a promis, un de ces jours, de me faire veoir à loisir le registre original imprimé ou à la main de la cour des monnoyes, de toutes les monnoyes qui ont eu cours en France despuis fort longtemps. J'ay

(1) Bibliothèque nationale, même volume, f° 225, d'avril ? 1606.

promis à mon dit sieur de Valavez de ne le point veoir sans luy, affin que, comme plus capable et plus faict à vostre goust, il vous en puisse instruire, puis après, mieux que moy. Nous attandons de jour à autre les cinquiesmes couches de la royne en joye et en santé pour Ses Majestés et au bien de la France[1]. Il n'y a chose pour le present digne de vous allonger la présente, sinon après vous avoir humblement baisé les mains pour vous asseurer que je suis, Monsieur,

<div style="text-align:center">Vostre obéissant serviteur,

DE BAGARRIS.</div>

Je vous felicite la reception en l'office de conseiller, auquel vos merites vous ont randu successeur à feu monsieur vostre oncle[2] et desire que en la paisible, agréable

[1] Le jour même où Bagarris annonçait avec tant d'enthousiasme que l'on attendait les cinquièmes couches de Marie de Médicis, cette princesse mettait au monde Jean-Baptiste Gaston de France, duc d'Orléans. Ah! si Bagarris avait pu deviner que le frère de Louis XIII serait un fervent et habile collectionneur de médailles, combien son enthousiasme eût encore augmenté! Notons ici que, dans l'*Art de vérifier les dates*, qui est pour nous autres travailleurs, *la loi et les prophètes*, on a indiqué (édition in—8°, 1818, t. VI, p. 229), le 25 *mars* 1608, comme le jour de la naissance de Gaston.

[2] Voir sur la mort du conseiller Claude de Fabri et sur son remplacement au Parlement par Peiresc, Gassendi (livre II, p. 150). Louons le biographe d'avoir rappelé que de pompeuses funérailles furent faites à Claude de Fabri, que son éloge funèbre fut prononcé par Jean-Pierre d'Olivier, un des plus recommandables collègues du défunt, et par le premier président Guillaume du Vair, mais louons-le aussi d'avoir osé raconter, après une certaine hésitation *(nescio an dici debeat)*, que toute la ville d'Aix admira la touchante fidélité du chien du mort, refusant d'abandonner le cercueil, puis, pendant plusieurs jours, résistant à ceux qui voulaient l'éloigner du tombeau où ce cercueil avait été déposé, enfin, quand on l'eût ramené au logis, se tenant

et honorable possession d'iceluy, vous puissiez non conter des lustres, mais un siècle.

A Paris, ce 25 avril 1608 (1).

XIII

Monsieur,

La haste de M. le cadet de Mayrargues (2) ne m'a permis que de vous escrire ce billet pour vous dire que j'ay receu vostre lettre et que je ne manqueray à vous envoyer les empraintes des trois graveures chrestiennes que demandez à la première commodité, et comme je n'ay receu aucunes lettres précédantes de vous responsives aux miennes, aussy croy-je que ce que m'en distes par la vostre n'a esté que pour colorer vostre silence, duquel je me plaignoy plus pour n'estre deschargé de la reception que debviez avoir faict des deux lettres de M. de l'Escale que je vous ay faict tenir et non sans les miennes que pour mon interest, car je suis trop vostre serviteur. Mais puisque M. du

longtemps en face du portrait de son maitre. Rien ne peint mieux la bonté de Gassendi que ces détails donnés, en dépit de la majestueuse gravité de l'histoire, sur le pauvre animal

(1) Bibliothèque nationale, même volume, f° 228.

(2) Ce *Cadet de Mayrargues* devait être le frère d'Honoré de Valbelle, seigneur de Caderache et de Meirargues, conseiller à la cour d'Aix, et auteur de *Mémoires*, dont le manuscrit original est conservé dans la Bibliothèque nationale sous le n° 5072 du fonds français. Voir, au sujet de ce manuscrit, un curieux document, du 20 mars 1638, signé Valavez, reproduit par M. Léopold Delisle *(Le Cabinet des manuscrits,* t. I, p. 283, note 2).

Perier [1] m'a escrit si vous les aviez receues, j'en suis quitte, si me l'advouez ; partant jurons l'amnistie pour le passé et vous supplie que nous payons les interes de nos longs silences du passé par le redoublement de nos lettres. A l'advenir il ne tiendra à moy. Je ne vous demande aucune chose a présent, s'il vous plaict, que coppie de la lettre du dit sieur de l'Escale, la derniere que je vous ay faict tenir, si son subject est de quelque espèce des bonnes lettres et mesme de nos antiquités, car un si bel esprit ne gaste point de papier [2].

Vostre obéissant et affectionné serviteur,

R. DE BAGARRIS.

On a porté au roy un thrésor de belles antiques d'or qu'on a trouvé dans terre, à Lan [3], lesquelles Sa Majesté m'a remises en main.

Fontaynebleau, ce 13 aoust 1609 [4].

—

XIV

Monsieur,

Je receus, il y a quelque jours, une vostre lettre ; par

(1) C'est François du Périer, l'ami de Malherbe et de Peiresc, mort en 1623. Nous retrouverons son nom dans l'appendice n° 1.

(2) Le mot a déjà paru dans une lettre précédente, mais n'est-ce pas le cas de rappeler le dicton si encourageant pour les recommenceurs : *bis repetita placent ?*

(3) A-t-on des détails sur le trésor trouvé à Laon en 1609 ?

(4) Bibliothèque nationale, même volume, f° 221.

laquelle vous désiriez avoir de moy des moules de trois médailles modernes pour vos amis que j'ay parmi mes curiosités ; à laquelle je n'ay peu plus tost respondre parce que j'estoy incertain si les dites médailles estoient demeurées dans Paris avec le reste de mes dites curiosités, ou si elles estoient dans une malle que M. le conterroleur Gaillard [1] me faisoit venir de Paris et ne l'ay receue que despuis peu de jours, laquelle après avoir visittée, j'ay veu que les dites trois médailles sont demeurées dans Paris : marry que je ne puisse commodement les faire aveindre de mes coffres qui y sont par ce que cela me seroit si difficile que je le répute pour impossible à présent, tant à cause que toutes mes dites curiosités de Paris sont comme toutes confuses pour n'estre en un chez moy, ains en logis d'emprunt, que aussy pour autant que despuis mon despart de Paris tout mon meuble a esté rebrouillé, en le desménaigent, l'année passée, despuis mon despart de Paris [2]. Mais j'espère y estre bien tost, s'il plaist à Dieu, de retour, où estant, je vous en donneray ou à vos dits amis toute sorte de contentement : tres marry que quelques uns y ayent faict courre le bruit, que selon leur opinion on peult estre désir, que je n'y retourneroy plus et que peult estre cela aye donné sujet à Mlle Petau à vendre son

[1] Ce contrôleur Gaillard est il un parent des deux personnages du même nom, l'avocat et le prédicateur natifs d'Aix, et dont il est question dans le fascicule XI *des Correspondants de Peiresc (Jean Tristan de Saint-Amant*, 1886, p. 31) ?

[2] Ainsi, d'après la déclaration formelle de Bagarris, ce ne fut point, comme on l'a tant dit, après la mort de son protecteur Henri IV, que l'antiquaire quitta Paris, mais dans l'année qui précéda cette funeste mort.

cabinet à mon desceu ⁽¹⁾, selon que, pour mesme occasion, quelques uns l'y peuvent avoir pressée contre la promesse qu'on m'avoit faicte à Paris et conformée, despuis quatre mois en ceste ville, que je seroy à tout hasard adverty six mois auparavant de la dite vente, mais qu'elle ne seroit pas faicte sans moy. J'avoy disposé le dit cabinet et rangé le mieux qu'il feust possible pour la raison et mis à part tout ce que je pouvoy juger estre de vostre goust et donné ordre qu'il vous feust conservé à mon possible, comme M^{lle} Petau vous pourra tesmoigner. Cela ne meritoit pas que j'eusse une telle revanche de l'office que je vous y avoy destiné. Et si ma curiosité au dit cabinet estoit bornée à fort petit nombre de pièces d'icelui et non de la commune ny vostre, à mon advis, en quelques unes desquelles consistoit toute et la seule preuve de quelques points que j'avoy advancés cy devant à la Cour et au Conseil. Au surplus je vous remercie de la qualitté qu'il vous a pleu me donner en la superscription de vostre dite lettre ; c'est de gentilhomme ordinaire de la chambre du roy ⁽²⁾, mais à la charge que je ne renonce pas aussy à

(1) S'agit-il là de la femme de l'antiquaire Paul Petau ? Mais ce dernier, né à Orléans le 15 mai 1568, ne mourut que le 17 septembre 1614, et on ne comprendrait pas que, du vivant de son époux, *Mademoiselle Petau* eut vendu un cabinet dont Bagarris convoitait les richesses. Je signale la difficulté aux futurs historiens des collections du XVII° siècle, et je me contente de renvoyer provisoirement mes lecteurs à l'article de M. Ed. Bonnaffé, dans son *Dictionnaire des amateurs français* (p. 251-252), sur le cabinet de celui que Sauval appelait « l'un des plus remarquables et des plus curieux antiquaires de notre temps. »

(2) Voilà donc Bagarris lui aussi gentilhomme ordinaire de la chambre du roi, comme César de Nostredame (fascicule II des *Correspondants de Peiresc*, 1880, p. 18), comme Jean Tristan de Saint-Amant (fascicule XI, 1886,

l'autre que je n'estime pas moins honnorable et que toute autre pour moy : c'est d'intendant des médailles et antiques du roy [1], laquelle le feu roi establit en tiltre en ma faveur et dont M. le président Janin a été le parrin [2] (je seroy

p. 4), etc.! On voit que ce titre était assez prodigué sous Louis XIII, comme sous Henri III, avait été prodigué ce collier de l'ordre de Saint-Michel que l'on avait fini pas surnommer *le collier à toutes bêtes*.

[1] On a souvent prétendu que Bagarris s'était affublé du (titre de *ciméliarche ou chiméliarque.)* C'était ici une belle occasion de prendre ce titre. Je crois qu'on le lui a donné, mais qu'il ne l'a jamais pris. On le trouve pour la première fois dans l'histoire de la ville d'Aix, par Pitton (1666, in-f°). Voici le passage d'où il résulte clairement que Pitton lui-même a imaginé cette appellation (p. 677) : « Pierre Antoine de Rascas, sieur de Bagarris, advocat au Parlement, *chiméliarque de Louis XIII* (ce terme est grec et signifie un homme qui a soin du cabinet royal. Notre langue manquant d'un nom propre, *je l'ai emprunté du grec*, comme on a fait ceux de monarque, patriarche et semblables), Nicolas-Claude Fabry, sieur de Peiresc, conseiller au Parlement d'Aix, et Boniface Bourilli, doivent estre estimés pour s'estre attachés à la connaissance des médailles et en avoir dressé trois fameux cabinets qui servoient d'ornement à nostre ville. » Un autre historien d'Aix, Pierre-Joseph de Haitze, a ainsi répété, en l'abrégeant, ou mieux, en le tronquant, le récit de son devancier. *(Vie de Jules Raymond de Soultiers*, manuscrit de la collection de M. Paul Arbaud, p. 53) : « de Bagarris de Rascas, honoré du titre de *chiméliarque royal;* ce terme est grec, il signifie : un homme qui a soin du cabinet du roi. » J'ai dit tout à l'heure que Pitton a créé le mot *chiméliarque*. J'aurais dû dire seulement qu'il a le premier appliqué ce mot à Bagarris, en en changeant le sens, car le mot existait déjà avec la signification de lieu où l'on garde les bijoux, les objets précieux, comme on le voit dans la vie de Peiresc par Gassendi, à-propos même de la nomination de Bagarris (p. 22 : *postea quippe Henricus Magnus, propter famæ celebritatem, illum accessivit, et* CIMELIARCHO *duo præfecit)*, et, à la page suivante, à-propos des observations faites par Peiresc dans le cabinet de M. de Romieu *(in Romei cujusdam Arelutensis cimeliarchio)*. Et ce n'est point Gassendi qui a forgé le mot, car le *Dictionnaire* de Freund fait remonter l'origine du dit mot jusqu'au bas-empire, indiquant comme source le Code de Justinien.

[2] Voilà une petite particularité curieuse qu'il faut ajouter à tout ce que l'on sait de Pierre Jeannin. Rappelons que l'illustre *parrain* ne mourut point le 31 octobre 1622, comme le répètent tous les biographes, mais le 22 mars 1623, à Chaillot, comme l'a établi un excellent travailleur, M. H. de Fontenay, dans une notice spéciale qui n'a qu'un défaut, c'est d'être rarissime.

très marry d'avoir dressée ceste charge) quoyque petite en apparence (s'il y a de petites charges près la personne des grands roys) à mon pain et à mon vin, comme on dict ; c'est par ma patience, labeur et industrie, pour la quitter d'ouye ou la mespriser. A Dieu ne plaise ! — Aussi je desire la continuer et servir le reste de mes jours autant qu'il plaisra au roy m'y avoir agréable. Au reste il m'est tombé en main une belle tasse dont la matière semble estre inconnue en ce temps bien qu'elle soit de pierre et minérale. Je ne scay si ce pourroit point estre la myrrhe des anciens, *unde vasa myrrhina*; elle a beaucoup de marques qui la peuvent mieux faire croire estre icelle myrrhe que non pas que l'essence de porcellaine la soit comme quelques uns croyent, dont vous pouvez avoir veu de petits vases qu'on tient venir de la Chine parceque visiblement ceste essence de porcellaine dont j'ay aussy un excellent petit vase faict à huict pends [1] avec son couvercle de mesme matière et forme n'est pas pierre minérale, ains voirre n'a point de bonne odeur naturelle, est entièrement transparente bien que de couleur de girasol [2] et demy opale et très rare et riche, qualités contraires à la dite myrrhe des anciens, laquelle estoit du moins à demy opaque selon Martial, odoriferente naturellement selon le mesme et pierre minérale selon Pline et naissante en Perse et la meilleure en Caramanie, voisine de l'Inde Orientale dans

(1) C'est-à-dire *pans*.

(2) Le Corindon girasol des minéralogistes, pierre fine, de la nature des opales, mais, selon la remarque de M. de Laborde, moins bien douée quant aux qualités éclatantes.

ou deçà le Gange et distinguée de tasches et veines en sa demy transparence, selon le mesme Pline, toutes lesquelles qualités conviennent à la matière de ma dite tasse. En oultre un Persan l'a vendue pour estre de ce païs la. Le vulgaire l'estime estre une espèce d'alabastre[1], les autres une matière d'un autre nom et tous la croyent venir de la Chine pour dire d'Orient parce qu'elle confine avec l'aultre Inde jumelle orientale qui est hors ou au dela du Gange. Ceste couppe ou tasse est en rond, basse, large, sans anses, sans pied, ains posant sur une nerveure espargnée de mesme matière soubs un fond arrondy avec son couvercle de mesme matière. J'en avoy desja un autre vase tout rond plus hault en goubelet, séant sur le plat de son fond et de mesme qualitée. J'ay aussi recouvré un vray Brutus Imperator avec le visage au naturel d'i celuy et au revers les deux poignards, le chapeau de liberté, les Ides de Mars et escrittes. Je l'appelle vray et le tiens le seul indubitable de tous ceux que j'ay veu jusques à présent soit en médaille, soit en camayeul, soit en marbre, soit en autre matière. Je ne dy pas pourtant qu'il n'y en aye quelqu'un qui soit vray peult estre, mais non indubitable, comme le mien : parce qu'il est en une médaille d'argent et visiblement fourrée et descouverte en quelques endroits, par laquelle nous descouvrons et discernons facilement la faulseté du traict et de l'air *(indicis animi et morum)* du visage du dit Brutus parceque par ceste pierre on decouvre

[1] C'est-à-dire *albatre*. Voir d'abondantes citations dans le *Glossaire* du marquis de Laborde, p. 126.

que les modernes ont supposé au dict Brutus une teste et, le visaige les uns par leurs médailles *Labeonem* et *Nasonem*, les autres par leur graveures en marbre et en camayeulx : *oblongum* et *æqualem vultum* comme en un camayeul qu'en a M. du Périer et en un marbre dans l'hostel de Gondy, à Paris [1], à main gauche sur la porte de la basse cour, en entrant, et ailleurs, là où ceste médaille luy marque *vere vultum tudetanum*. Mon oncle me l'a donné avec quelques autres médailles d'or, d'argent et de cuivre entres aultres un Libius Senecus d'or et *plura si per cartam licuisset*. Je refusay aussy tost cent escus d'or en or de mon dit Brutus. Cependant jusques à ce que je puisse revoir le roy, la cour et vous, si me jugez en autres sujets propre à votre service, me faisant scavoir vos commendemens vous me trouverez tousjours, Monsieur,

Vostre obeissant et affectionné serviteur,

De Bagarris.

A Aix, ce 10ᵉ septembre 1610 [2].

[1] Ce marbre a-t-il été signalé dans la description des œuvres d'art de l'ancien Paris ?

[2] Bibliothèque nationale, même volume, f° 229.

APPENDICE

I.

Abrégé d'inventaire des pièces que le sieur de Bagarris a en main pour dresser un cabinet à Sa Majesté de toutes sortes d'antiquités, suivant le commandement donné au dit sieur Bagarris par sa dite Majesté, tant de bouche que par lettre du 22 mars 1602 (1).

Premièrement. Un cabinet du sieur Curion [2] : composé de plusieurs rares pièces pour le recouvrement duquel il y a lettres de Sa Majesté, l'une à M. de Sillery, son ambassadeur en Suisse, et l'autre au dit sieur Curion, avec l'envoy des mémoires du dict sieur de Bagarris à cest effect

(1) Lettre perdue, comme les deux autres lettres royales qui vont être mentionnées. Le nom de Bagarris ne figure pas dans les neuf volumes in-4° de la correspondance du roi Henri IV.

(2) Collectionneur resté inconnu à l'auteur du *Dictionnaire des amateurs français du XVIII° siècle*. M. Bonnaffé a si bien étudié l'histoire des curieux de cette époque, que l'on peut appliquer à ses rares omissions le pendant de la formule que l'on applique aux omissions du *Manuel du libraire : Inconnu à Brunet*.

du 28° mars ensuivant. Un autre cabinet complet en Provence de la suitte de tout l'empire romain en grandes médalles et médallons de cuivre, beaux, nets, choisis et bien conservés : Plusieurs de chasque empereur et tous de differans revers, et de plusieurs autres piéces dont l'inventaire au long, et une lettre du maistre du dit cabinnet escrittes et signées de sa main sont adressantes au dit sieur de Bagarris luy donnant tout pouvoir de négotier [1]. Du 23° apvril 1602. Le tout antique.

Autres piéces à recouvrer : Grand nombre de camayeux, d'agathe et d'autres pierres fines contenant : histoires, fables, triomphes, moralités, etc., des anciens Grecs et Romains. Le tout antique. Les 12 premiers empereurs de bronze sur buste, assez grands. Antiques.

Toutte la suitte entière de la république romaine ou des consuls romains au naturel en médalles. Et icelle suitte trois fois : l'une en or, l'autre en argent et la 3e en cuivre. Le tout antique fors quelques unes, mais de bonne main pour faire la dite suitte entière.

Plusieurs petites statues et figures de bronze et de marbre avec plusieurs autres choses rares et excellentes. Le tout antique. Grand nombre de roys, empereurs,

[1] Quoique Bagarris taise le nom du possesseur provençal d'un aussi beau cabinet, nous pouvons dire, grâce au travail de M. de Berluc-Perussis sur les *Anciens curieux et collectionneurs d'Aix* (p. 97), qu'il s'agit ici de la collection de François du Périer, laquelle, selon le témoignage de Jodocus Sincerus, était abondamment pourvue de médailles et d'autres objets rarissimes.

princes, hommes illustres, philosophes etc., tant grecqs que romains et estrangers en medallons et medalles d'or, d'argent et de cuyvre, le tout antique.

Plusieurs dessains et autres peintures rares et principales des meilleurs maistres anciens.

Autres antiquités excellentes à recouvrer : Huict cents grands medallons et medalles de cuivre rares et choisies toutes différantes, des empereurs, roys, princes, hommes illustres, philosophes etc., grecqs et romains et estrangers. Le tout au naturel et antique. Cinquante petites figures en ronde basse de pierres fines comme agathes, onices, jaspe, cornalines, hellietropes, presme, le tout antique.

Autres antiquités de grand volume à recouvrer : Deux cents statues de marbre dont y a 50 collosses, 50 demy-collosses, 50 de la hauteur naturele et 50 moindres que le naturel, cent tout entières et les autres à restaurer, contenant les figures tant de manière que du naturel, de plusieurs dieux, deesses, empereurs, princes, hommes illustres, philosophes, magistrats, grecqs, romains et estrangers, le tout antique.

Plus un grand collosse de porphyre tout entier d'une pièce : Figure de l'éternité d'une excellente main ; l'une des rares pièces de l'univers, ayant les cinq extrémités du corps de fin marbre parien avec une couronne d'immortalité en sa main droicte eslevée vers le ciel et la gauche baissée en desdain vers la terre. Antiquissime.

Plus un tir espine [1] de marbre dont la copie est à Fontaynebleau. Antique.

Plus une Ste-Hélène sur buste, de marbre, mère de Constantin le Grand, empereur. Antique.

Plus 50 testes de marbre sans buste. Antiques.

Plus des colonnes, bassins de fontayne, des plus grands et des plus petits. Tables de marbre de toutes sortes et d'albastre. Antiques.

Plusieurs autres pièces, instrumans, vases, urnes, larmoirs, anneaux, pennates trouvés dans les monumans des anciens, le tout antique.

Plus les 12 premiers Cesars en marbre, grands au naturel sur bustes, antique-moderne de quatre ou cinq cents ans.

Plusieurs grandes pièces de marbre, porphire et albastre de toutes sortes pour en faire tout ce que l'on voudra. On veut vendre toutes les dites statues et ces marbres tout ensemblement, et le reste des médalles et autres antiquités susdites séparément et à part.

Le dit sieur de Bagarris a les inventaires au long de tout ce que dessus avec lettres de pouvoir negotier le tout, des negotiateurs qui viendront quand il les mandera. Et celuy des statues [2] promet moyennant le prix et que Sa Majesté lui fournisse 4 grands vaisseaux de guerre

[1] C'est-à-dire la statue représentant un homme qui retire de son pied une épine.

[2] C'est-à-dire celui qui possède les statues qui sont à vendre.

d'asseurance et affidés avec lettres de faveur et passepors fere venir le tout et le randre dans le Louvre et le tout restauré à son risque hors de naufrage sans qu'il entande toucher au prix qui sera accordé tant de l'achept que de la voicture que en faisant livrer toutes les dites pièces sur les lieux par les propriétaires qui sont trois [1].

II.

Curiositez pour la confirmation et l'ornement de l'histoire, tant grecque et romaine, que des Barbares et Goths ; consistant en anciennes monnoyes, médailles et pierres précieuses, tant gravées en creux, que taillées en bas-relief [2].

Pour la monarchie des Grecs, Assyriens et voisins, il y a quatre grands médaillons d'argent de Philippus, Alexan-

[1] Bibliothèque nationale, fonds français, vol. 9540, f° 226.

[2] Sous ce titre on a écrit à la main : *Cabinet de M. de Rascas, sieur de Bagarris, conseiller au Parlement de Provence*, ce qui a fait croire que notre antiquaire avait été membre de cette compagnie. Rappelons qu'il ne fut jamais qu'avocat au Parlement, et que ce furent seulement son grand père, François de Rascas, et son oncle, Jean de Rascas, qui furent conseillers au Parlement de Provence.

dre, Antiochus et Lizimachus, avec des revers les plus notables et des testes au naturel, et une de semblable grandeur de Philistis, d'un revers singulier autant que la teste.

Pour la mesme, il y a trente medailles d'argent de belle grandeur, la plupart avec testes au naturel et des revers les plus considérables, par Bérence, les Alexandre, les Lyzimaches, Prusias et Sapho. Outre, il y en a trois Rhodiennes d'argent, dont l'une est de grandeur extraordinaire, toutes au revers de l'heliotrope.

Pour les mesmes, il y en a cinq grandes de cuivre, aux revers de Centaure, de chars de triomphe, d'aigles, de foudres et de tridents, et vingt de cuivre, encore moyennes, par Epiphane, Anaxagoras et Cassandre, aux revers que dessus, et autres de lyons, de taureaux, de chouettes sur des urnes, et autres encore plus curieux. Outre ce, quinze de cuivre, petites, dont les unes ont le bord dantellé, avec des visages des princes et de Deitez; aux revers, outre les semblables à ceux que dessus, de la lyre d'Apollon, de navires, de rouës, d'ancres et autres encore plus curieux. Emmy celles-cy, il y en a une de cuivre, moyenne, par un Abagarus, dont la teste est ornée d'une façon particuliére, avec des charactères orientaux au revers. La pluspart de ces medailles de cuivre, aussi bien que celles de l'empire romain, de mesme metail, ont des beaux rouïls et vernis.

Pour les Siciliennes, il y en a dix d'argent, moyennes, aux testes de Jupiter, de Pallas, d'Aretuze et de Meduse. Il y en a de Siracuse, de Messine et des singulières de Fiume, Salso, toutes à divers revers curieux. Emmy

icelles, une d'un Hieronimus, plus grande que les autres. Outre ce, il y en a quatre de cuivre, l'une d'un Hieron, fort grande, toutes avec des revers bien curieux.

Pour les gotiques, il y en a deux d'or, avec des revers tout particuliers.

Pour les mesmes, il y en a seize d'argent, dont les dix sont de grandeur non commune, toutes avec des revers et inscriptions particulières.

Pour les mesmes, il y en a huit de cuivre, avec des testes autant curieuses que les revers.

Pour les familles romaines avant l'empire, il y en a cent soixante-dix d'argent pour les cy exprimées : Accolia, Acilia, Æmilia, Afrania, Annia, Antia, Antonia, Aquilia, Crepusia, Cordia, Cassia, Cœfia, Coponia, Cœcilia, Calpurnia, Claudia, Coccœia, Calia, Cornelia, Domitia, Flaminia, Fonteta, Fabia, Furia, Fabrinia, Hostilia, Junia, Lucretia, Labiena, Linineia, Manilia, Marcia, Memmia, Minacia, Mussidia, Norbana, Nasidia, Poblicia, Papia, Pastumia, Plaucia, Petillia, Platoria, Pompeia, Pomponia, Rutilia, Roscia, Rubria, Satriena, Sanquinia, Seruilia, Sicinia, Sulpicia, Thoria, Tituria, Volteia, Votia, Vibia, Vipsania ; elles sont du poids commun, fors cinq pesant au double et y a ez unes des marques particulières non encore publiées par aucun de ceux qui en ont escrit, et specialement il y en a vingt avec des testes au naturel.

Pour les mesmes, il y en a vingt de cuivre, avec des revers non encore publiés, et quelques-unes du Janus à deux visages, avec des inscriptions considérables. D'autres au visage de Rome, avec marques des diverses parties de l'As, et emmy icelles il y en a qui ont les bords dantelez.

Pour la ville de Marseille, il y en a trente en argent, dont les dix-huict sont différentes en lettres d'autour le revers. Deux sont des marques particulières, les dix autres pour n'estre que du quart du poids commun, avec quelques marques de considération, il y en a des cognées, mesmes d'un seul costé.

Pour la mesme, il y en a dix de cuivre, semblables à celles d'argent, mais différentées par des lettres en revers.

A l'imitation des anciennes, il y a quatre medailles modernes d'argent ; petites pour Marius au revers du triomphe des Cimbres ; pour Scipion d'Affrique au revers d'un char de triomphe ; du Virgile au revers de Mecenas et d'Aristote, avec un revers bien gentil, toutes de bonne main. Avec celles-cy, il y en a deux moyennes de cuivre, de pareille invention, l'une encore pour Scipion, l'autre pour Sertorius, avec des revers tirez des plus signalées actions de leurs vies.

Pour l'empire de Rome, il y a les cy-après désignées.

Pour Iule, il y en a une d'or, avec son visage au revers de la figure d'une femme coiffée d'un casque, tenant en ses mains une iauline et un bouclier, battue soubs Traian.

Pour le mesme, il y en a quatre d'argent portant son visage aux revers et inscriptions de Vénus, de l'Egypte, subjuguée de Sempr. Graccus, et de Vocon Vitulus. Trois encore d'argent pour luy, avec inscriptions et revers d'un triomphe, et du troisiesme Consulat et Dictature. Pour le mesme une petite d'argent, au revers des marques d'Augure.

Pour le mesme, un medaillon de cuivre des plus grands, portant son visage au revers de celuy d'Auguste.

Pour luy encore, deux de cuivre moyenne avec testes de Deitez et revers des Colonies.

Pour Lepidus, une de cuivre moyenne au revers du visage d'Auguste.

Pour Marc-Antoine, une très belle d'argent bien grande, au revers du visage de Cléopâtre, avec leurs inscriptions grecques. Pour le mesme, deux autres d'argent aux revers du visage d'Auguste, et de Lucius son frère, cinq autres aussi d'argent, aux revers de triomphes. Et deux encore d'argent, plus grandes aux revers des marques d'Augure, et d'un autre autant curieux.

Pour le mesme encore, quinze en argent, pour les légions 1, 2, 3, 5, 6, 7, 9, 11, 12, 16, 19, 20. La 8 libique, celle qui est inscrite, bande des espions, et celle qu'on croit porter le revers de la colonie de Lion.

Pour Agrippa, deux de cuivre moyennes à la couronne, qui luy est particulière aux revers de Neptune.

Pour Iulia sa femme, une bien grande de cuivre, et quatre encore de moyenne grandeur aux revers d'un char, de la réjouissance d'une prestresse, et d'un autre plus considérable.

Pour Auguste, une d'or à l'inscription du fils de Iule, d'un très beau vers s'il s'en trouve.

Pour le mesme, il y en a soixante d'argent ; aux revers, des temples, des chars, des colonnes, couronnes, avec prouës de navires, des marques d'Augure. Pour réparations des chemins, au bouclier votif en diverses façons. Des jeux séculiers. Des arcs de triomphe. De Mars en diverses façons. De la victoire actiaque. De Diane chasse-

resse. Du terme avec la foudre. De sa dieuse. Du capricorne. Du taureau. De la couronne civique. Pour la paix restablie en l'Univers. D'inscriptions au père de la Patrie. De la fortune. Des noms de divers trionvirs, monetaires et autre autant remarquables, outre quelques uns non publiez.

Pour le mesme, douze de cuivre, dont y en a trois des plus grandes ; aux revers de temples, d'aigles pour son apothéose. De la Providence, d'un char d'eléphans, d'inscriptions de trionvirs, monetaires, de l'adveu de tous les ordres, et autres autant recommandables.

Pour Livia sa femme, une fort grande de cuivre, au revers d'un char traîné par des mules.

Pour la mesme, une d'argent, avec un revers fort rare, et non encore publié.

Pour Tybère, une fort belle d'or, aux revers de l'empire par luy accepté.

Pour le mesme, quatre d'argent, aux revers du visage d'Auguste, d'un char de triomphe, et deux autres aussi curieux.

Pour le mesme, une fort grande de cuivre, de Corinte, au revers de la paix. Dix autres de cuivre, de toute grandeur au revers du taureau, avec les ornements de temples à diverses façons, et autres plus considerables.

Pour Drusus, il y en a deux de cuivre, moyennes, et une encore plus grande aux revers, les plus de consideration entre ceux qui lui sont propres.

Pour Antonia, deux de cuivre de belle grandeur, et deux autres de grandeur moyenne, aux revers d'une prestresse, et autres non encore publiez.

Pour Germanicus, il y en a deux de cuivre de moyenne grandeur, aux revers à luy particuliers.

Pour Caligula, il y en a deux des plus grandes de cuivre, aux revers de l'adlocution de la couronne civique. Et deux encore de moyenne grandeur, avec revers curieux.

Pour le mesme, une d'argent aux revers du visage d'Agripine, de la couronne civique, d'arcs de triomphe, et d'autres autant curieux.

Pour le mesme, trois des plus grandes de cuivre, aux revers d'un temple, et de la couronne civique au métail de Corinthe, d'un arc de triomphe. Trois autres de cuivre, de moyenne grandeur, aux revers à luy particulier.

Pour Néron, il y en a deux d'or, aux revers des marques d'Augure, et l'autre bien curieux.

Pour le mesme, il y en a huict d'argent, l'une porte son visage, et celuy de sa mère en l'un des costez, et un revers non encore publié en l'autre : les autres revers sont d'une Rome assise, de son eslection à la principauté de la jeunesse. Des marques d'augure. De l'asseurance publique sur son gouvernement. De l'abondance des bleds. De l'aigle, et autres non moins considerables, et à luy particuliers.

Pour le mesme, il y en a une des plus grandes en cuivre, au revers du temple de Ianus. Une moyenne de semblable revers. Deux assez grandes, aux inscriptions de fils du petit-fils d'Auguste. Et six encore de moyenne grandeur, et petites aux revers du génie d'un autel de la couronne civique. D'un globe sur une table, et autres autant curieux, à luy propres.

Pour Galba, il y en a cinq d'argent, aux revers de

l'Espagne. De la couronne civique. Du salut de l'empire. De Rome renaissante et autre non commun. Pour le mesme, une moyenne d'argent au revers d'une victoire.

Pour le mesme, une grande de cuivre au revers de la liberté, et une moyenne de mesme, et une grande au revers d'une victoire.

Pour Othon, il y en a trois d'argent aux revers de l'assurance, d'une figure à cheval et d'une autre à luy propre non moins curieux.

Pour Vitellius, il y en a douze d'argent aux revers de l'accord des armées. Du treipier. De l'abondance de bled. Des marques d'augure. Des testes de deux enfants, et autres de non moindre considération.

- Pour Vespasien, il y en a une d'or au revers d'un beau temple.

Pour le mesme, il y en a trente en argent, aux revers de souveraine prestrise. De la paix universelle. Du taureau. De la truye. De la couronne civique. D'un char de triomphe. Des testes de ses deux fils. De la Judée subjuguée. D'un aigle sur un autel, et autres autant considerables. Et une moyenne d'argent, au revers d'une victoire eslevant une couronne.

Pour le mesme, une grande de cuivre au revers de paix. Une moyenne au revers de la teste de Domitien. Deux grandes aux revers de la Judée. Trois de moyenne grandeur aux revers de la paix. De l'équité, et d'une deité d'Egipte. Trois encore à la teste couronnée, au revers du salut du peuple, et autres à luy particuliers.

Pour Tite, il y en a deux en or, avec des revers bien curieux.

Pour le mesme, il y en a seize d'argent, aux revers du Capricorne, d'un trophée d'armes. Du siége des Ædiles. D'un char d'éléphant. D'un daufin à l'ancre. De la foudre sur un lict. De la Judée subjuguée, et autres non moins curieux, emmy lesquels il y en a quelques uns non encore publiez. Outre ce, il y en a encore deux petites avec des revers de victoire, tenant une couronne en sa main.

Pour le mesme, il y en a une grande de cuivre, au revers de l'acceptation de l'empire. Une autre, au revers de trois figures, se tenant par la main. Et six de moyenne grandeur, aux revers de la victoire. D'un navire prætorien. D'une vestale. De l'éternité et autres autant remarquables, emmy lesquelles il y en a avec les testes des deux frères, et d'autres ayans les testes ornées de couronne.

Pour Julia sa fille, il y en a une trés belle d'or d'un revers non encore publié.

Pour Domitien, il y en a quinze d'argent, aux revers de sa principauté sur la jeunesse, d'une couronne sur une table. Du treipier avec le daufin. Des jeux séculiers. D'un casque sur une table. Du daufin à l'ancre, et autres non publiez, ou non moins considerables. Outre ce, il y en a encore cinq petites en argent, aux revers de victoires, et du prestre de Mars avec ses ornements bien exprimez.

Pour le mesme, il y en a trois grandes de cuivre, aux revers de l'Allemagne domptée, d'un homme à cheval qui semble en fouler un qui gist à terre. Et d'un beau temple avec une deité qui y paroist dedans. Outre ce, il y en a encore dix-huict de moyenne grandeur aux revers d'une Pallas, d'un Mars, de l'espérance, de la deesse mon-

noye, d'un autel avec du feu au-dessus, de la fortune, d'une figure à cheval, d'un sacrifice dans un temple.

Pour sa santé, des jeux seculiers. D'un beau char de triomphe, du prestre de Mars, et autres autant curieux, avec quelques uns non encore publiez.

Pour Domitia, il y en a une d'argent, avec un gentil revers. Pour la mesme, il y en a une de cuivre, avec un revers bien curieux.

Pour Domitille, il y en a une d'argent, avec un revers singulier. Pour la mesme, il y en a une grande de cuivre, avec un revers bien curieux.

Pour Nerve, il y en a une fort belle d'or au revers du frontispice d'un beau bastiment.

Pour le mesme, il y en a six en argent, aux revers d'une colonne, avec un aigle. De la liberté. De l'accord des armées, avec marques différentes des communes, et autres bien particuliers.

Pour le mesme, il y en a trois grandes de cuivre aux revers. De trois provinces domptées. De la fortune. Et de l'abondance du bled. Il y en a aussi trois de moyenne grandeur aux revers. De la liberté. De la fortune. Et de l'accord des armées.

Pour Trajan, il y en a trois d'or, aux revers du frontispice, d'un beau bastiment, du visage de Plotine, et d'autres autant remarquables.

Pour le mesme, il y en a trente-six en argent aux revers, de la Dace, de l'Arménie, du Danube, du chemin qu'il fit dresser, des riches despouilles rapportées de ses ennemis, d'un Mars soustenant une victoire, de la providence, d'une colonne avec figures humaines, et des aigles à

costé, et autres autant considerables. Et emmy iceux, quelques uns non encore publiez. Deux autres petites encore, l'une d'un revers non publié, et l'autre d'une victoire.

Pour le mesme, il y en a trois grandes en cuivre aux revers, d'un beau théâtre, de trois captifs aux pieds de l'empereur, et du bled fourny à l'Italie.

Pour le mesme, il y en a encore sept de cuivre moyennes, l'une de fort beau metail battüe en Grèce, au revers d'un temple non publié, les autres sont au revers d'un bien heureux retour, d'une couronne, et d'un vase sur une table, d'une Diane d'Ephese, d'une teste ceinte de tours, d'une louve, et autres autant curieux.

Pour celles qui sont inscrites, Nerve, Trajan, il y en a sept d'argent, dont l'une est surdorée, puis longs siècles, les revers sont pour le soleil levant, l'Arabie, et autres autant de consideration.

Pour les mesmes en cuivre, il y en a une grande où se voyent deux fort belles testes, deux bien grandes au revers d'un Mars qui vient de dompter trois provinces, cinq de pareille grandeur aux revers, d'un trophée d'armes, d'un homme à cheval en arrestant un pied, d'un chef d'armée haranguant à des soldats, d'une victoire gaĩgnée sur mer et sur terre, et d'un heureux retour de voyage. Quatorze encore de moyenne grandeur aux revers, d'un pont, d'un temple, d'une colonne ornée tout autour de figures, et autres autant remarquables.

Pour Plotine, il y en a une fort belle en argent d'un revers, non encore publié.

Pour Marciana, il y en a une d'argent, inscrite diva au revers d'un aigle.

Pour Hadrien, il y en a cinq fort beaux d'or aux revers, d'un beau temple, d'un char de triomphe, de l'Espagne, et autres autant curieux.

Pour le mesme, il y en a trente-six en argent aux revers, de l'Univers, et la Gaule remis en bon estat. Pour l'Afrique. Pour l'Egipte. Pour l'Espagne. Pour la liberté publique. Pour ses libéralitez au peuple, et autres autant considérables. Il y en a aussi deux petites au revers, de victoires.

Pour le mesme, il y en a quarante-cinq de cuivre de toute grandeur, dont les plus grandes ont des revers les plus curieux, et presque toutes à divers revers. Emmy lesquels il y en a pour son retour de diverses provinces, pour ses remontrances aux soldats, à cheval et à pied, et presque tous les semblables aux revers, exprimez sur celles d'argent. Emmy celles-cy, il y en a huict grecques, avec diverses deitez d'Egypte, et d'autres revers non publiez. Outre ce, il y en a avec des deitez communes, avec divers fleuves, des chevaux aislez, des massües, et autres divers autant considerables.

Pour Sabine, il y en a quatre en argent, aux revers de la concorde, de l'honneur, et de Vœnus fœcunde. Pour la mesme, il y en a une mediocre de cuivre, aux revers de paix.

Pour L. Ælius, il y en a une d'or avec un fort curieux revers.

Pour le mesme, il y en a trois d'argent aux revers de paix, de pieté, et autres de plus de consideration.

Pour le mesme, il y en a trois de cuivre bien grandes, aux revers, de l'establissement d'un roy en Arménie, de

l'Hongrie, et d'une Junon. Il y en a aussi six de mediocre grandeur, aux revers de trophées, de la Diane d'Ephese, avec l'inscription de son second consulat, de paix, et autres autant remarquables.

Pour Lucilla, il y en a une d'or, avec un fort beau revers.

Pour la mesme, il y en a une d'argent au revers de Ceres.

Pour la mesme, il y en a une de cuivre au revers de la chasteté.

Pour Antonin Pie, il y en a dix en argent, en l'une desquelles est aussi la teste de Marc-Aurèle. Elles ont au revers le temple à Auguste, la pieté à Hadrien, une colonne avec un aigle, et autres marques autant considerables pour les particularitez de son histoire.

Pour le mesme, il y en a trente de cuivre de toute grandeur, dont y en a six grecques, avec des revers à la teste de Marc-Aurèle, d'un beau et grand temple, et autres bien curieux, notamment un, non encore publié. Ez revers des autres, dont les unes sont des plus grandes, il s'y voit des façades, des temples, des figures, des deitez tant d'Egypte, que d'autres, aussi bien que de la douceur, pieté, santé, pour l'abondance des grains, et autres à luy propres, pour la recognoissance des peuples à la douceur de son commandement.

Pour Faustine mére, il y en a une fort belle d'or, au revers de l'éternité.

Pour la mesme, il y en a dix en argent, aux revers de temples et façades, de beaux bastiments. Autres aux inscriptions de Junon, pour le contentement du public, et autres bien curieux.

Pour la mesme, il y en a quinze de cuivre de toute grandeur, aux revers du bonheur du siècle, de la pieté, de la Diane d'Ephese, d'une vestale, du treipier, d'un char traîné par des elephans, pour son apotheose, avec representations les plus considerables, et autres autant curieux.

Pour Marc-Aurèle, il y en a une fort belle d'or d'un revers remarquable.

Pour le mesme, il y en a cinq en argent, avec des revers les plus de consideration.

Pour le mesme, il y en a trente de cuivre de toute grandeur, emmy lesquelles il y en a deux grecques des plus considerables. Ez revers, s'y voyent divers beaux temples, diverses deitez, la teste d'Antonin Pie, des marques de diverses dignitez, et de diverses victoires sur diverses provinces, et autres marques des plus remarquables, pour les diverses actions de sa vie, dont les unes n'ont point encore été publiées.

Pour Faustine sa fille, il y en a deux d'argent, aux revers d'une Vœnus, et du bon-heur du siècle.

Pour la mesme, il y en a cinq de cuivre de belle grandeur, aux revers de Junon, d'une lune en son croissant, de la concorde, de Venus victorieuse, et de sa figure sur un paon.

Pour L. Verus, il y en a deux d'argent, aux revers d'un Mars, et des provinces par luy domptées.

Pour le mesme, il y en a neuf en cuivre de toute grandeur, aux revers de victoires, de trophées d'armes, de diverses provinces pacifiées, de sa vertu, pour son heureux retour, d'un char traîné par des elephans, et autres d'autant de consideration.

Pour Lucilla, il y en a une très belle d'or, avec un revers des plus curieux.

Pour la mesme, il y en a une en argent, au revers de Ceres.

Pour Commode, il y en a une fort belle d'or d'un revers particulier.

Pour le mesme, il y en a cinq en argent au revers de sa principauté, sur la jeunesse, de la paix, d'une massüe, et autres bien curieux, y estans les unes, des testes couvertes des meufles de Lyon.

Pour le mesme, il y en a vingt-deux de cuivre de toute grandeur aux revers, de l'esperance publique sur sa jeunesse, de la liberté, de la bonne fortune continüe, de la paix, des trophées des Allemagnes, de divers sacrifices, pour des colonies, pour victoires rapportées sur terre et sur mer, de Rome victorieuse, de la rejouissance du public, de chars à quatre chevaux conduits par des victoires, pour sa noblesse, d'un Mars rapportant la paix, pour ses harangues ez armées, avec massues à diverses façons, des premiers vœus pour dix ans, et autres autant curieux, emmy lesquels il y en a quelques-uns non encore publiez.

Pour Crispine, il y en a une d'argent au revers d'une vestale.

Pour la mesme, il y en a une grande de cuivre au revers de l'honneur.

Pour Pertinax, il y en a une fort belle en argent, au revers, d'un sacrifice pour vœux publics.

Pour Manlia Scantilla, il y en une moyenne en cuivre, au revers d'une Junon avec le pan.

Pour Albin, il y en a trois en argent aux revers du bon-

heur de son siècle, et d'une Pallas avec toutes ses marques fors de colère.

Pour le mesme, il y en a deux en cuivre de moyenne grandeur, aux revers pour sa santé, et d'une Minerve, où y a des marques non encore publiées.

Pour Septimius Severus, il y en a vingt-sept en argent, aux revers du visage de sa femme, de sa victoire sur l'Angleterre, pour les heureux retours de ses voyages, pour sa victoire sur les Parthes, de la Junon de Chartage, d'un aigle pour son apotheose, et d'autres d'autant de consideration. Outre ce, il y en a encore trois petites aux revers des victoires, tenans en leurs mains des boucliers et des couronnes.

Pour le mesme, il y en a douze en cuivre de toute grandeur, il y en a quelques unes grecques aux revers, de sacrifices en plusieurs façons, de l'abondance, de sa vertu, d'un triomphe rapporté sur les Parthes, de Cibele, et autres à luy propres, avec quelques uns non encore publiez, aussi bien que des inscriptions.

Pour Julia Pia Severi, il y en a trois d'argent aux revers du char du soleil, de la fœcondité, et d'autres encore autant remarquables, et une quatriesme au revers de Venus victorieuse.

Pour Caracalla, il y en a trois beaux d'or avec le visage de Geta, et des revers non communs.

Pour le mesme, il y en a treize en argent, aux revers des deités d'Egypte, et autres d'autant de consideration.

Pour le mesme, il y en a quatorze en cuivre de toute grandeur, emmy lesquelles il y en a une très grande rapportant son visage, et celuy de Geta d'un costé, et sept

Severus à chaval de l'autre. Des autres, il y en a trois grecques, aux revers de ses harangues ez armées, du nom de quelques villes qui les ont fait battre. Ez revers des autres, s'y voyent les exercices ez cirques, des lyons avec testes ornées de rayons, des esculapes en diverses façons, des petits enfans assis sur des daufins, et autres à luy propres de non moins de consideration, voire avec des uns non encore publiez, et des autres d'une espesseur extraordinaire.

Pour Plantille, il y en a deux d'argent aux revers de sa bonne intelligence avec le prince, et pour sa fœcondité.

Pour Geta, il y en a douze en argent, dont les huict sont avec barbe, toutes avec des meilleurs revers, comme du bon-heur attendu par son heureux retour, et des quatre saisons de l'année.

Pour le mesme, il y en a une grande en cuivre, avec barbe au revers d'une victoire tenant un bouclier, et encore une moyenne aussi avec barbe, au revers, des vœux du public.

Pour Macrin, il y a en sept d'argent ; en l'une y sont les visages de Severe et Geta. Ez revers des autres y sont les devises de l'equité, de la foy entre soldats, et de l'asseurance des peuples, et d'autre attributs à luy particuliers.

Pour le mesme, il y en a deux en cuivre aux revers d'un char à quatre chevaux. L'autre a des hieroglifes de la felicité, mais avec des marques particulières non encore publiées.

Pour Diadumenien, il y en a une d'argent, au revers de sa figure encore entourée d'enseignes de ses légions.

Pour Heliogabale, il y en a deux très belles d'or, aux revers de chariots à quatre chevaux.

Pour le mesme, il y en a six d'argent, aux revers des eloges pour ses prestrises à ses particulières Deitez, pour sa conduite en l'empire, et pour ses victoires.

Pour le mesme, il y en a douze en cuivre de toute grandeur, aux revers des deitez assises sur des lyons, des temples sur des montagnes, des aigles couvrans de leurs aisles des citez et des montagnes, des femmes tenans à couvert des petits enfans, et autres pour ses victoires; pour les contentements par luy causez aux subjects, avec des marques toutes particulières, avec diverses figures d'hommes à cheval, et pour des génies des villes particulières.

Pour Julia Paula, il y en a trois d'argent aux revers du bon accord avec l'empereur.

Pour Julia Aquilia Severa, il y en a une petite de cuivre, au revers du bon accord avec le prince.

Pour Julia Mœsa, il y en a quatre d'argent aux revers du bon-heur du siècle, de la chasteté, du salut pour le public.

Pour la mesme, il y en a deux de cuivre, aux revers de la pieté et de la chasteté.

Pour Julia Sœmias, il y en a deux en argent, aux revers d'une Junon et d'une Vestale.

Pour Julia Mammea, il y en a une en argent au revers de Venus.

Pour la mesme, il y en a deux en cuivre, aux revers de la felicité et de Venus.

Pour Alexandre Severe, il y en a neuf d'argent, toutes avec des beaux revers, outre ceux de ses trophées, de

l'esperance publique, du Mars qui chemine nud, ayant sa teste couverte d'un casque. Emmy celles-cy, il y en a une, où il n'y a rien que son seul visage en creux.

Pour le mesme, il y en a dix de cuivre de belle grandeur, aux revers de chars de triomphes trainez à quatre chevaux, de figures d'hommes à cheval pour ses retours des armées, d'une Diane avec son arc, de la paix par luy donnée au public, des victoires par luy acquises, pour le restablissement de l'empire appelé univers, et pour sa bonne direction sur iceluy.

Pour Julia de Severe, il y en a dix en argent, avec des revers curieux à elle particuliers, entre autres d'un char trainé par des taureaux, où Diane est assise.

Pour Julius Maximinus, il y a en quatre en argent, aux revers de la Providence, de la paix par son anthorité, des vœux pour sa santé, de sa figure droicte, emmy les enseignes des légions.

Pour le mesme, il y en a quatre en cuivre de bonne grandeur, dont l'une est grecque, aux revers de figures droites, tenans en leurs mains des rameaux comme d'olives, des vœus à sa santé, et s'il semble d'une table, sur laquelle il y a comme la figure d'une urne ronde.

Pour Diva Paulina, il y en a deux moyennes de cuivre, aux revers des marques pour son apotheose, pour figures de paons, et autres à ce propres.

Pour Maximus, il y en a une en argent, au revers de son eslection à la principauté de la jeunesse.

Pour le mesme, il y en a trois en cuivre à semblables revers, et autres non moins considerables, avec quelques marques particulières par effects des coings.

Pour Gordien, premier d'Affrique, il y en a une d'argent, avec un très beau revers non publié.

Pour Gordien, second d'Affrique, il y en a une moyenne en cuivre, avec un bon revers.

Pour Balbin, il y en a quatre en argent, aux revers de victoires tenans des couronnes de laurier, et des rameaux de palme, des deux mains se donnant la foy, de la piété réciproque.

Pour le mesme, il y en a trois de cuivre de moyenne grandeur, avec des fort beaux revers, notamment pour la bonne intelligence entre les deux princes.

Pour Puppien, il y en a une d'argent, au revers d'une figure droicte, haussant un rameau d'olive.

Pour le mesme, il y en a une de cuivre de bonne grandeur, au revers d'un hyerogliphe de paix.

Pour Gordien le nepveu, il y en a trente d'argent, tous à differens revers à luy particuliers, entre iceux il y en a de l'hercule, et de l'empereur, faisant un sacrifice.

Pour le mesme, il y en a huict de cuivre de toute grandeur, dont y en a deux grecques d'une grandeur extraordinaire, au revers d'un hercule combattant contre le taureau, et d'une figure de femme entourée de deux lyons. Les autres sont pour des deitez, pour des resjoussances du public, soubs le bon-heur de son empire, et autres d'autant de consideration. Il y en a mesme quelques unes qui ont les testes de l'empereur, ornées de couronnes.

Pour Marcus Marcius, il y en a une petite de cuivre au revers d'une victoire.

Pour Philippe le père, il y en a quarante en argent,

aux revers tous différents, et bien conservez. Emmy iceux, il y en a avec des beaux frontispices de temples, avec des marques de la paix qu'il donna aux Perses, et autres à luy tous particuliers.

Pour le mesme, il y en a douze en cuivre, dont les unes sont de fort belle grandeur. Il y en a mesme des grecques avec des revers non publiez. Ez autres revers se voyent des beaux frontispices de temples, des figures de Jupiter assis, de Cibelle dans un char traisné par des lyons, des marques pour des jeux seculiers, pour la resjouissance asseurée au public, pour sa liberalité, pour le renouveau du siècle, et autres non moins curieux, comme pour des victoires à luy particulières.

Pour Marcia Otacilla, il y en a treize en argent, aux revers de vestales, de la concorde, pour des colonies, et autres encor de plus de consideration.

Pour la mesme, il y en a six de cuivre de belle grandeur, dont y en a deux grecques, l'une au revers d'un beau temple de Diane, avec un animal incogneu y empraint, l'autre d'une haute montagne enceinte de murailles. Ez autres se voyent des hypopotames, des inscriptions à la pieté, à la concorde, et autres à elle propres.

Pour Philippe fils, il y en a six en argent, aux revers de la chaire d'yvoire, de deux figures à cheval, d'un Mars qui marche, et autres à luy particuliers.

Pour le mesme, il y en a huict en cuivre de bonne grandeur, dont les unes ont la teste ornée de couronne. Il y en a des grecques, avec des inscriptions non publiées. Ez revers se voyent des belles figures de Mars, de Cybelle, et autres deitez, des chaires de magistrature, des applau-

dissements comme au prince de la jeunesse, des inscriptions pour ses consulats.

Pour Trajan Decius, il y en a vingt d'argent aux revers de la paix, pour l'abondance soubs son empire, pour les provinces de Dace et de Pannonie, et autres à luy particuliers.

Pour le mesme, il y en a cinq de cuivre de belle grandeur, aux revers de quelques provinces de genies pour ses armées, de la fœlicité de son siècle, du bon accord des princes, de l'esperance de tout bon-heur sous son empire, et autres non publiez à luy tous particuliers.

Pour Etruscus Messius Decius, il en a dix en argent, aux revers de la paix, et autres bien curieux à luy propres.

Pour Sallustia Orbiana, il y en a une en argent, et une moyenne en cuivre aux revers de la concorde, avec figures de la princesse, et de Decius, bien exprimées.

Pour Valens Hostilianus, il y en a deux en argent, aux revers de Mars deffenseur, et de l'asseurance fondée sur la valeur du prince.

Pour Trebonianus Gallus, il y en a six d'argent, aux revers d'Apollon, apportant salut, de la pieté, du bonheur, de la liberté publique, de la valeur du prince.

Pour le mesme, il y en a une grande en cuivre au revers d'un fort beau temple, et une moyennant grande au revers de la vaillance de l'empereur.

Pour Volutien, il y en a cinq d'argent aux revers de paix, de concorde, de pieté, d'un beau sacrifice et de la vaillance du prince.

Pour le mesme, il y en a une grande de cuivre au revers de paix, et une moyenne au revers d'un beau temple.

Pour Æmilien l'empereur, il y en a trois d'argent aux revers d'un hercule, avec sa massüe de l'éternité de Rome, et un non publié.

Pour le mesme, il y en a trois de cuivre grecques, avec des bons revers.

Pour Lic. Valerien, il y en a dix d'argent aux revers de la foy des armées, pour la bonne conduite en l'empire, pour la paix, pour l'empire remis en bon estat, pour la dignité de grand prestre à l'empereur, et autres dignitez, et quelques autres de plus de recommandation.

Pour le mesme, il y en a dix de cuivre de toute grandeur, ez unes la teste y est couronnée, y en ayant trois grecques, ez revers, il y a des temples, des vases en façon d'especes d'urnes, d'où sortent des branches de palme, des figures de diverses deitez, des aigles, des inscriptions pour la vertu du prince, et autres autant remarquables, où se voyent quelques marques particulières non publiées.

Pour Mariniana, il y en a quatre d'argent à l'inscription de son apotheose au revers du paon.

Pour Galienus, il y en a trente-huict en argent presque tous à revers differens, dont les uns n'ont encore esté publiez. Et entre les autres s'y voyent des autels, des temples, des figures de deitez, des inscriptions à la vertu du prince, et pour la restauration des Gaules.

Pour le mesme, il y en a quarante-cinq de cuivre, emmy lesquelles il y en a six grecques, especes, en de moyenne grandeur aux revers de l'aigle, avec diverses marques non publiées. Ez revers des autres, il y a diverses inscriptions à Jupiter, Neptune, Diane, et autres deitez; outre celles de la fertilité, de la paix, pour l'asseu-

ranco, pour la liberté, à la Providence, à son heureux evenement, à l'empire, à la pieté, à la fidelité des soldats. Il y a aussi diverses figures de chevaux aislez, des chevres d'Amathée, de centaures, de panteres, et autres animaux particuliers aux siennes.

Pour Cornelia Salonina Pipara, il y en a cinq d'argent aux revers de Venus heureuse, de Junon reyne, de la fœcundité, de la pieté, de la chasteté.

Pour la mesme, il y en a quatre grecques de cuivre, especes au revers de l'aigle, avec diverses marques. Outre douze autres de cuivre aussi avec des revers semblables à ceux de l'argent, avec des marques non publiées.

Pour Saloninus Valerianus, il y en a treize d'argent aux revers de temples, des marques d'augure, de l'esperance publique, avec diverses figures propres aux revers des siennes.

Pour Saloninus Gallienus, il y en a douze d'argent, avec des revers la plupart non encore publiez.

Pour Licinius Valerianus, il y en a deux petites de cuivre, avec des revers à luy particuliers pour des victoires.

Pour Posthumus père, il y en a vingt d'argent à divers revers, emmy lesquels il y a des figures et inscriptions pour Jupiter, pour Neptune, pour Mars, pour la monnoye. A la victoire pour Hercule, avec un epithete particulier, à la santé, à la prevoyance, à la pieté, au bonheur de son empire, pour le navire surnommé Prœtorien, pour son neuviesme tribunat, pour la fertilité de la terre au bon accord de sa cavalerie, aux marques de milice, et quelques autres non publiez.

Pour le mesme, il y en a seize en cuivre de toute

grandeur, avec revers semblables à ceux de dessus. Outre lesquels, il y en a deux non encore publiez pour des grandes provinces, et pour des fleuves.

Pour Posthumus fils, il y en a une de cuivre avec un revers non encore publié.

Pour Victorinus le père, il y en a neuf petites en cuivre à divers revers à luy particuliers.

Pour Victorinus fils, il y en a deux petites de cuivre, avec des revers qui luy sont propres.

Pour Aurelius Marius, il y en a une petite en cuivre, d'un revers non encore publié.

Pour Tetricus père, il y en a six petites de cuivre, avec des revers à luy propres.

Pour Tetricus fils, il y en a douze petites de cuivre, emmy lesquelles il y en a de poids qui n'est pas ordinaire, aux revers semblables à ceux qui luy sont propres fors un non encore publié.

Pour Claudius Gothicus, il y en a quarante-huict en cuivre, moindres que de la grandeur moyenne, emmy lesquelles il y en a six grecques aux revers de deitez, et de figures d'aigles. Ez autres s'y voyent des inscriptions à la foy des armées, à la paix, à sa vaillance, à sa santé, à sa pieté, et autres à luy tous particuliers.

Pour Quintillus, il y en a huict de cuivre, tant moyennes que moindres, avec des revers et inscriptions à luy propres, emmy lesquels il y en a trois qui n'ont encore esté publiez.

Pour Aurelianus, il y en a vingt-huict de cuivre commun, ou appellé cuivre blanc, emmy lesquelles il y en a deux de grandeur non commune, avec des beaux revers non publiez. Les revers et inscriptions des autres estant sem-

blables à ceux qui luy sont particuliers. Ez moyennes il y a des revers pour Vuabalathus, et des non publiez pour des provinces.

Pour Severina, il y en a deux petites de cuivre aux revers de Venus heureuse, et à la Providence des dieux.

Pour Tacitus, il y en a deux petites de cuivre aux revers de Mars porteur de paix, et de la clémence.

Pour Florianus, il y en a une en cuivre de bonne grandeur, au revers du bon accord de la milice. Et une petite au revers de sa clémence.

Pour Probus, il y en a six petites d'argent aux revers d'abondance, et autres à luy particuliers.

Pour le mesme, il y en a vingt-sept petites en cuivre aux revers d'Hercule porteur de paix, et autres à luy tous particuliers.

Pour Carus, il y en a une moyenne en cuivre, au revers d'une victoire avec des inscriptions grecques. Et une petite à l'inscription de l'éternité de l'empire.

Pour Carinus, il y en a une fort belle en or, au revers de la paix.

Pour le mesme, il y en a douze petites de cuivre, aux revers de l'esperance, de fœlicité, et autres à luy propres.

Pour Numerianus, il y en a quatre petites en cuivre, aux revers du prince de la jeunesse, de la clemence, de la pieté, et de Mars victorieux.

Pour Diocletien, il y en a deux d'argent, aux revers de la valeur des armées.

Pour le mesme, il y en a une de cuivre singulière en sa grandeur, et au cercle de cuivre qui l'entoure d'autre couleur que le milieu, au revers d'un très beau temple.

Pour le mesme, il y en a encore trois de cuivre de fort belle grandeur aux revers de Jupiter, du génie de Rome et de la monnoye. Outre ce, il y en a six petites aussi en cuivre, avec des revers particuliers.

Pour Ælianus, il y en a une d'argent au revers de la victoire du prince.

Pour Alectus, il y en a une petite de cuivre au revers de la paix.

Pour Maximianus, il y en a quatre d'argent aux revers de la valeur des armées, de son heureux retour d'une province, et pour sa santé.

Pour le mesme, il y en a une de belle grandeur en cuivre, au revers du bon accord avec son peuple.

Pour le mesme, il y en a encore sept petites de cuivre, aux revers de vœux publics pour luy, à sa valeur, à la paix, et autres à luy particuliers.

Pour Helena, il y en a une d'argent au revers de l'affermissement de la république.

Pour la mesme, il y en a neuf petites de cuivre, aux revers de l'asseurance du public, de la paix, et autres, tous particuliers pour elle.

Pour Theodora, il y en a trois petites de cuivre, aux revers de la pieté romaine.

Pour Maximinus, il y en a huict de cuivre moyennes et petites aux revers du génie, et du soleil, différentées par diverses marques propres à iceux.

Pour le grand Constantin, il y en a cinquante de cuivre, moindres que les moyennes, dont les unes ont la teste couverte d'un voile, d'autres d'un casque, ou ornée du diadème royal. D'autres l'ont exprimeez ez deux costés,

dont l'une a des rayons comme pour le soleil. Ez revers s'y voyent de très belles inscriptions, notamment en celle où il y a une victoire assise sur des despouïlles. Les autres sont pour Iupiter et Mars conservateurs, pour des vœux, pour le bon accord dans ses armées, pour le bonheur du repos public, pour sa victoire sur les Sarmates, pour ses heureux retours des voyages. Il y en a avec des autels à diverses façons, et avec diverses marques, toutes bien particulières, outre d'autres à luy propres.

Pour Fausta, il y en a une petite de cuivre d'un revers très curieux non encore publié.

Pour Crispus, il y en a vingt-quatre de cuivre petites, dont les unes ont la teste ornée de laurier, avec des revers à luy tous particuliers, dont il y en a mesme des non encore publiez.

Pour Maxentius, il y en a quatre petites de cuivre, aux revers d'un fort beau temple, de Castor et Pollux à pied, tenant leurs chevaux à costé d'une louve alaitant deux petits, et autres à luy particuliers.

Pour Licinius père, il y en a douze petites de cuivre aux revers du genie, avec diverses marques toutes quasi singulières, des trophées d'armes, et autres à luy particuliers.

Pour Licinius fils, il y en a trois petites de cuivre, l'une desquelles a la teste ornée de couronne, avec des inscriptions en revers qui luy sont particulières, dont l'une n'a pas encore esté publiée.

Pour Constantin le fils, il y en a quarante-huit petites d'argent aux revers à luy propres, et avec des inscriptions de plus de consideration.

Pour le mesme, il y en a seize petites de cuivre, aux revers à luy particuliers, dont il y en a trois non encor publiez.

Pour Constans, il y en a six petites de cuivre, aux revers à luy particuliers, et aux inscriptions les plus considerables.

Pour Nigrinianus, il y en a une moyenne en cuivre, aux revers de son apotheose.

Pour Constantius, il y en a quatre en argent, aux revers des vœus et des eloges pour sa milice.

Pour le mesme, il y en a quinze petites de cuivre, aux revers de navires, de chars à trois chevaux, des vœus pour la continuation de son Empire, des eloges pour ses armées, et pour le bon-heur soubs son règne, et autres à luy propres.

Pour Flavia Maxima Faustina, il y en a quatre petites de cuivre, aux revers du bon-heur pour la République.

Pour Magnentius, il y en a sept petites de cuivre, aux revers du retour de ses voyages, du bon-heur, et des victoires, sous sa conduite, avec quelques autres mesmes non encore publiez.

Pour Decentius, il y en a deux petites en cuivre, aux revers de vœus.

Pour Julien l'Apostat, il y en a une en argent, au revers des vœus dans une couronne.

Pour le mesme, il y en a une grande de cuivre, au revers du Taureau, et deux petites aussi aux revers de l'esperance publique, et des vœus.

Pour Helena, il y en a une petite de cuivre, au revers de la paix publique.

Pour Flavius Valentinien, il y en a une d'argent, au revers de la République remise.

Pour le mesme, il y en a deux petites de cuivre, aux revers de Victoires, et d'un non encore publié.

Pour Flavius Valens, il y en a deux petites en cuivre, aux revers de Victoires.

Pour Flavius Gratianus, il y en a une moyenne en cuivre, avec un revers non encore publié.

Pour Fl. Mag. Maximius, il y en a deux beaux en or, aux revers les plus de consideration.

Pour le mesme, il y en a une d'argent, au revers de la valeur des Romains.

Pour le mesme, il y en a une en cuivre, dont le revers n'est point encore publié.

Pour Victor, il y en a une d'argent, au revers de la valeur des Romains.

Pour Flavius Theodosius, il y en a une fort belle en or, au revers d'une victoire.

Pour le mesme, il y en a deux moyenne de cuivre, aux revers de figures tenans des marques du christianisme.

Pour Elia Flacilla, il y en a une moyenne en cuivre, et une petite de mesme, aux revers de victoires portans des marques du christianisme.

Pour Eugenius, il y en a une d'argent, au revers de l'inscription pour sa vertu.

Pour Arcadius, il y en a une d'or, au revers de l'inscription pour ses victoires.

Pour le mesme, il y en a une d'argent, au revers de Rome assise, et une de cuivre, au revers d'une victoire.

Pour Honorius, il y en a deux d'or, aux revers de ses victoires, et une petite d'argent, au revers de vœus.

Pour Valentinien troisième, il y en a une belle grande en cuivre, au revers de la République remise.

Pour Pulcheria, il y en a trois d'argent, aux revers d'une couronne entourant une croix.

Pour Flavius Leo, il y en a une moyenne en cuivre, d'un revers et inscription non publiez.

Pour Libius Severus, il y en a une d'or, au revers de l'inscription de ses victoires.

Pour Anastasius, il y en a une d'or, au revers de l'inscription de ses victoires, et une d'argent, au revers d'une victoire tenant une croix.

Pour Justinien, il y en a une d'or, au revers de l'inscription de ses victoires, et une petite de cuivre, au revers des marques du christianisme.

Pour Belissarius, il y en a une belle grande en cuivre, au revers d'une victoire, tenant une couronne en main.

Pour Justinien, il y en a encore une d'argent, au revers d'une couronne, dans laquelle est escrit : Athalaricus Rex.

Pour Theodahatus, il y en a une moyenne de cuivre, au revers d'une victoire qui semble marcher.

Pour Justin second, il y en a une petite en argent, au revers d'une couronne, inscrite Vuitiges Rex, et une aussi d'argent, d'un revers non encore publié, et une troisiesme au revers d'une victoire.

Pour Phocas, il y en a une petite de cuivre, d'un revers non encore publié.

Pour Justinien second, il y en a une moyenne de cuivre, au revers de lettres, et nombres non encore publiez.

Pour Philippicus Bardanes, il y en a une moyenne en cuivre, au revers d'une inscription grecque, non encor publiée.

Pour Romanus Lecapenus, il y en a une moyenne en cuivre aux revers de lettres et charactères non encor publiez.

Pour Flavius Romanus III, il y en a deux petites de cuivre, avec des revers non encore publiez.

Pour Alexius Commenus, il y en a une moyenne en cuivre, au revers d'une inscription non publiée.

Outre ce que dessus, il y en a quinze petites de cuivre bien curieuses pour le haut Empire romain, et quatre autres petites aussi de cuivre, avec diverses marques du Christianisme, et une fort grande avec une inscription Hébraïque, et encor deux petites de cuivre pour l'histoire grecque.

Il y en a encore six grandes de cuivre, du premier Empire romain, contremarquées toutes diversement.

Il y a encore vingt-un plomb tirez des medailles grecques et romaines, les uns tirez sur les originaux, les autres imitez sur l'antique, pour Hercule, pour Cicéron, pour Tibère, contremarqué pour Septimius Severus, pour Caracalla et pour autres.

Le nombre mesme des non suspectes d'ancienneté y est encor de quelque chose plus grand, mais les redoublées y sont pour la plus grande beauté des testes, ou pour avoir les revers plus conservuez.

Il y en a aussi six moyennes d'argent, de Louys quatriesme, et d'un Conrad, et quelques grandes pièces de cuivre pour Laurens de Medicis, pour Contarenus, pour Sigismond Pandulphe, et pour André Gritti.

Les pierres gravées qui y sont au nombre de neuf cens cinquante-sept, représentans autant de petits tableaux, consistent en Onices, dont le nombre est de plus de trois cents, dans une grande partie desquelles il y a en creux des testes au naturel pour les plus grands princes, capitaines, et autres hommes excellents en toutes conditions qui ayent esté en premiers siècles. De ce nombre, il y en a quatre d'un labeur singulier en anneaux antiques. Les autres sont camaieuls au nombre de deux cents. Le restant est en corniols, sardoines, premes, ametistes, jaspes, agates, berilles et jacinthes, toutes de consideration, tant par leur beauté naturelle, et grandeur des vues qui se trouve encore enrichie en plusieurs, par des notables rencontres de meslange de couleur, et diversité de nature de pierre en mesme graneures, que pour les loüables sujets qui y ont esté representez par les plus excellens graveurs de l'antiquité, en sorte que les yeux y treuvent encore plus de contentement qu'on n'en sçauroit representer par discours.

Quant aux sujets qui y sont emprains en general, ce sont les testes ou figures entières des diverses deitez des anciens idolâtres, et de leurs aydes, presque en autant de façons comme elles estoient adorées, tant par les Ægyptiens et Grecs, que par les Romains, notamment Saturne, Cybele, Jupiter, Junon, Ganimede, Apollon, Diane, Venus, l'Amour de Vertu et son contraire, Pallas, Vulcan et ses ministres, Pluton, Proserpine, Radamante, Minos, Charon, Neptune, Venilia, Bellone, la Peur, la Palleur, Concorde, la Déesse qui preside ez eaux, Bacchus, Libera, la Paix, la Liberté, la Vertu, l'Honneur, la Clemence, la Fortune, les Grâces, Flore, Pomone, Æsculape, le Terme, les Nym-

phes, Pan, Cottite, les Muses et autres moins cogneuëus par le commun, dont les figures sont tousjours accompagnées des marques, soit des propentions qu'il leur attribuoient, soit de quelques unes des choses qui leur estoient particulières, tant pour designer la region ou ville où elles estoient adorées, que pour denoter ouvertement ou à couvertes choses qui leur estoient consacrées, soit encore pour donner à cognoistre les faveurs que les hommes s'en promettoient.

Comme en tesmoignage des prières et des vœux qu'on leur adressoit et des actions de grâce qui leur estoient rendūes après qu'ils croyoient en avoir receu des bienfaits, il y a des sacrifices où sont representez les autels, les victimes, les prestres ou prestresses, avec les habits qui leur sont propres pour la deité à laquelle le sacrifice est voüé, et ceux qui ont accoustumé d'y assister pour quelque fonction que ce fust, aussi bien que tous vases, cousteaux et autres choses necessaires à iceux. Il s'y voit pareillement des marques de festes qu'ils celebroient à leur honneur, aussi bien que des jeux qui se representoiënt à leur consideration, avec l'expression des recompenses d'honneur qu'on y donnoit à ceux qui faisoient le mieux aux exercices. Il y a de diverses representations d'augurs, avec expression de divers oyseaux. Les figures des vestales, habillées en diverses façons, y sont representans leurs diverses fonctions. Les diverses victimes et offrandes faites aux Dieux soit par les corps des provinces ou villes d'icelles, par les princes ou chefs d'armées, soit par des personnes privées pour sujet de santé, paix ou guerre (fertilité de la terre, commencement des cueillettes des fruicts), pour

societez, ligues ou alliances faictes entre peuples voisins et toutes autres occasions y sont exprimées aussi bien qu'il se peut.

Les invocations des ames et autres par voye de charme sont representées pour sujets d'amour ou pour autre fin, aussi bien que les sacrifices qu'on faisoit pour le sujet des morts.

Diverses figures des signes du zodiaque et autres astres, voire avec le melange de celles de quelques animaux, y sont exprimées pour leur croyance d'estre par icelles preservez des mauvais rencontres en la conduite de leurs desseins.

Les sylenes et satyres y sont representez fort naïsvement, notamment en un convoy de Bacchus cheu y yvresse qu'ils portent accompagné de bacchantes où se voyent d'autres singulières particularitez sur ce sujet, et encore en l'aprest d'un banquet de bacchanales où il sont portant divers fruicts aussi bien que divers vases à boire et s'y trouvent des vendanges, tant en creux, par des figures de tout sexe et de tout aage, que en bas-relief, par des Cupidons d'un très beau labeur, sur des pierres des mieux choisies.

Les visages de Meduze et des Furies, les figures des Centaures, des Trytons, des Syrénes et celles de Scylla Carybdis y sont très bien. Quelques unes des pieces de la metamorphose d'Ovide y sont aussi representées.

Les figures à denoter l'Empire romain en sa grandeur soubs la Republique et soubs les Cœsars residants à Rome ou à Constantinople y sont en diverses façons aussi bien que celles qui denotent un bon nombre des provinces

dont il estoit composé pendant qu'il a esté le plus florissant, ou les villes capitales, tant des provinces de cet empire, que des monarchies qui ont esté en estat tant que cet empire a esté en son lustre, avec des marques et vues denotans leur particuliére fertilité, soit en grains et en fruicts, soit leur fœcondité en animaux, soit leur enrichissement par rivieres ou fontaines.

Presque en toutes especes de pierres, il y en a en graveure des testes des heros, notamment pour Hercule en tous aages et pour les plus grands travaux qu'on luy attribüe. Il y en a pour Hellen, Leandre, Thomus, Thesée, Ulysse, Diomede et Ænée, pour les Amazones, pour le petit garçon Hermias, aussi bien que pour Milon Crotoniate et Cynégire.

Les testes au naturel pour les princes grecs, latins et barbares et pour les grands chefs d'armées de toutes nations y sont en bon nombre, notamment pour Milciades, Aratus, Ariobarzanes, Alexandre, Pyrrus, Annibal, Scipion d'Affrique, Scipion Nasica, Caton le Censeur et d'Vtique, Pompée père et ses enfans, Jule Cœsar, Cœsarion Brutus, M. Antoine, Auguste, Agrippa, L. Cœsar, Germanicus, Neron, Galba, Othon, Vitellius, Lucius, son frère, Nerva, Trajan, Decebalus, L. Verus, Antonin Pie, M. Aurèle, Commode, Pertinax, Diadumenien, Constantin fils et d'un grand nombre d'autres que la frequentation des figures antiques donne à cognoistre et que la lecture des bons autheurs aprend à discerner.

En tesmoignage de la memoire qu'ils conservoient des victoires qu'ils avoient rapporté sur mer et sur terre, il y a un nombre de graveures où sont empraintes les

marques denotans des peuples vaincus, les lieux où les batailles avoient esté données, les plus particuliers evenements qui y fussent arrivez, les trophées et despouilles qu'ils en avoient rapporté, les recompenses d'honneur qui leur en avoient esté decernées, les effects de paix ou d'alliance qui s'en estoient ensuivis, les conjurations descouvertes, avec des representations en unes à denoter, si c'etoient gens à cheval ou à pied qui eussent faict l'effect des rencontres accompagnées des marques des factions sous lesquelles ils étoient rangez. Et en d'autres, des expressions denotans si c'etoit par la force ou par ruse militaire, si par vigilance ou par prudence que telles victoires eussent été gaignées ou par la faveur de quelqu'une de leurs deitez.

Diverses familles, tant grecques que romaines, dont sont sortis des hommes de vertu, soit pour les armes, soit pour les magistratures, y sont designées non seulement avec les noms et surnoms des uns et des marques pour quelques autres conformes à ce que les hystoriens en disent, mais encore avec expression pour les unes des esbats honnestes, soit à toutes sortes de choses, soit à autres exercices auxquels ils avaient de l'inclination, y en ayant mesme ou leurs propentions loüables à autre qu'à la valeur et à la justice y sont designées par hierogliphes des vertus, la pluspart desquelles ont vraysemblablement servy de cachets.

Semblablement, il y en a où par contraire les imperfections, tant des princes, grands et puissants qui ont vecu en mesme siècle sont désignées par hierogliphes si expressifs des vices, qu'ils n'en laissent point à douter.

Pareillement, ceux qui de siecle en siecle ont eu des

dons particuliers, soit en force d'esprit pour l'invention des arts liberaux, et enrichissement d'iceux, soit en force de corps pour la luyte, course et autres exercices des cirques, ou qui autrement se faisoient en public, ayant aussi bien leurs recommandations representées.

Les princesses et les dames illustres, soit d'extraction, soit de vertu eminente, y ont en suite leur part, en tant qu'on y recognoist les visages de Lœda, d'Hebe, Jole, Artemise, Deianire, Sapho, Ypsicratœa, Lucresse, Claudia, Vestale, Cléopâtre, Livia, Antonia, Agrippina, Poppœa, Julia, Domitia, Faustine, Matidia, Plotina, Severina, Salonina, Mantia, Scantilla, Sœmias, Justina, Licinia, Eudoxia, Placidia, et d'un bon nombre d'autres que les marques des particularitez de leurs vices y exprimees donnent assez à cognoistre.

Les plus renommez législateurs, philosophes, medecins, orateurs et poëtes, y ont leurs visages exprimez au naturel, la pluspart en des pierres choisies, mesme Socrate, Solon, Platon, Aristote, Diogène, Aristides, Hypocrate, Carneades, Demostène, Ciceron, Seneque, Quintilien, Orfée, Anacreon, Virgile, Horace, Catulle, et autres non moins de recommandation, eu principalement esgard au travail du graveur Dioscoride, qui s'y reconnoit en la pluspart.

L'ornement de l'Histoire du droit civil n'y a pas non plus esté oublié; car il y a bon nombre de belles pierres où sont representées formalitez observées en la pluspart des procedures dispositives aux jugements, aussi bien qu'on y voit toutes les marques de toutes magistratures. Pour esgayement mesme, on y voit des libelles de repude escrits

au long, quoy que d'une façon vray-semblablement plustôt satyrique, que autrement.

La pluspart du restant consiste en hyerogliphes de toutes nations anciennes, tirez, soit des propentions naturelles des hommes de toutes nations, et en leurs divers aages, soit des instincts naturels, des oiseaux, poissons et tous autres animaux, soit encor des proprietez naturelles de tous arbres et plantes, le tout adapté aux vertus que les hommes doivent acquerir et exercer, ou aux vices qu'ils doivent eviter pour passer leur vie en repos d'esprit, et estre en estime parmy leurs semblables, y estant à ces fins representees toutes les commoditez qu'on perçoit par l'exercice des unes, et toutes les incommoditez que les autres entraînent, aussi bien que l'entre suite entr'eux pour tout malheur, ou pour la felicité.

Celles qui s'y voient des siecles esquels le christianisme avoit commencé à gaigner les cœurs de quelques-uns, ont evidemment la representation, non seulement des hierogliphes de la douceur et charité de leur religion, mais encore au naïf. Celle du portrait des vieux pères qui la leur avoient enseignée, pour se tenir en devoir de les imiter par la souvenance qu'ils en conservoient en cette façon plus aisée à cacher au temps des persecutions, et apporter quant à eux pour s'entre recognoistre aux besoins.

Et pour la decoration du lieu ou d'ordinaire telles raretez sont conservées, il y a des vases antiques de terre fort bien elabourez d'un pied et deux d'hauteur a deux anses, et un d'albastre surdoré, ayans servy à des sacrifices des payens. Il y en a aussi de plus petits de pareille forme, et quelques urnes aussi de terre de toute grandeur, et une de verre de

grandeur considerable. Comme aussi il y en a un nombre de petites de terre et de verre, avec des anses. Il y a trois lampes de terre de diverses façons, avec inscriptions et figures diverses de consideration. Des escuelles antiques pour les sacrifices, des vases de terre antiques à diverses façons à mettre les larmes des parents morts. Des vases grands et petits de besoüard mineral, tenans de l'antique. Des Marmozets d'Egypte, avec divers hierogliphes de terre verte bien beaux. Une quantité de bracelets grands et moyens de cuivre, qu'on trouve autour des bras des luiteurs. La figure antique en cuivre d'un petit membre viril, avec sa bilière pour l'appendre. Une figure antique de cuivre d'un pied d'hauteur, d'une femme nüe. Une autre aussi de cuivre de pareille grandeur, mais assise, tenant en ses mains des beaux fruits, coiffée d'une façon toute singulière. Trois figures d'albastre de femmes nües, avec autant de peticts enfans droits autour d'elles qui s'entretiennent par les mains, et sont coiffées diversement de l'antique, d'un bon pied d'hauteur. La teste d'une femme voilée à l'Egyptienne, avec des representations au front, qui est de pierre detouche. Une très gentille teste antique de marbre blanc, quoy que petite, vray-semblablement du temps du haut Empire. Un petit bras de pierre blanche bien antique, et bien faict, tenant un vase à verser le sang de quelque hostie. Le pied droit d'une figure humaine en marbre, de bonne grandeur, et antique. Un petit bras d'une Pallas de cuivre antique, avec sa choüette au-dessus. Une petite teste de belier bien faicte en cuivre, et antique. Une belle petite teste de cuivre, antique, plassée sur une plante d'herbe, comme pour Libera. Une fort belle cuiller antique, d'argent, d'une

façon singulière. Un pommeau d'espee de cuivre, antique, doré à deux faces, avec representations de soldats victorieux d'un costé, et d'un gentil sacrifice de l'autre, d'un beau labeur. Un cornet d'yvoire, d'un grand pied de long, antique, orné d'un bas-relief de figures de peticts enfans nuds, attentifs à divers chasses d'un ouvrage singulier.

Diverses branches de corail noir, blanc, rouges et autres couleurs moins visves, les unes tenans encor au rocher, dont la noire est d'une longueur bien considérable.

L'image d'un S. George à cheval, attentif à preserver d'un dragon une demoiselle, qui est à costé, le tout d'albastre, orné d'un enrichissement de colomnes soustenant architrave et frize de mesme matière, tenant de l'antique.

Le tout est dans Aix-en-Provence, soubs l'indication de M. Anthoine Escavard, orfèvre, ou de M. Estienne David, imprimeur du Roy, de la mesme ville[1].

[1] Bibliothèque nationale, fonds français, n° 9534, f° 58-75.

www.ingramcontent.com/pod-product-compliance
Lightning Source LLC
Chambersburg PA
CBHW071402220526
45469CB00004B/1145